擁有這本著色畫冊的人是

.......................................

.......................................

如何忘卻日常小煩惱？

在為一幅幅漂亮圖案著色的同時，你也和童年時最單純的喜悅重新緊密連結在一起。別忘記從著色過程當中所散發出來的平靜及喜悅的感覺。你從來沒有在講電話的同時，還一面在筆記本上塗鴉，或是在雜誌上頭著色嗎？你喜歡這樣做，而且著色並不需要任何特別的才能。著色讓你得以和自己曾經有過的童年再度連結，並且喚醒沉睡在我們每個人體內的創造力。

當你感到全身充滿壓力時，最好讓自己沉浸在你所選擇的色彩裡，細心地為各種具象與抽象的圖案著色。原本離不開智慧手機與平板電腦的腦袋，終於能夠開始放空。因此在這本書中，有五十個從經典舊物中汲取靈感的線條圖案提供給你。每一個被選出來的圖案，皆因為能夠激發人聯想起宛如充滿薰衣草芬芳氣味的往日喜悅……請隨意選取其中一個圖案，不必刻意挑選，然後開始動手畫。作畫沒有任何規則限制，彩色筆、

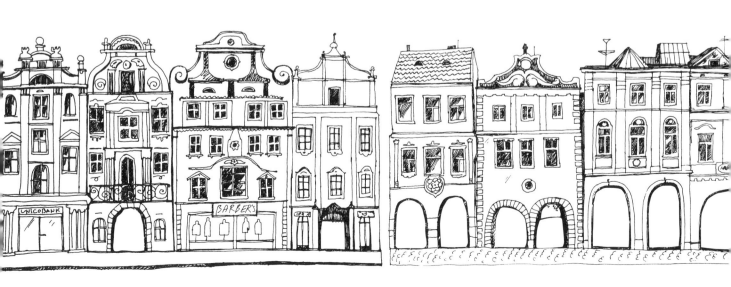

色鉛筆、水彩、蠟筆均可使用，讓你所選用的顏色帶領著你。漸漸地，你會開始感到平靜，你將會開始什麼都不想，只專注在你的動作，以及你用各種顏色填滿的各種形狀。請集中你的注意力在每一個小細節上。

你也可以用鉛筆填滿紙上空白部分，讓想像力以及隨興感引領你繼續延著書中所提供的虛線畫圖案。

最後，為了進一步提升你的注意力以及靜修效果，請把激發你最多靈感的一張（或多張）圖畫從書上拆下。在一處安靜的地方，好好觀察這些畫，讓你的雜念完全釋放。

只要每天花五到十分鐘著色便足以放鬆自己，並尋回內心平靜。

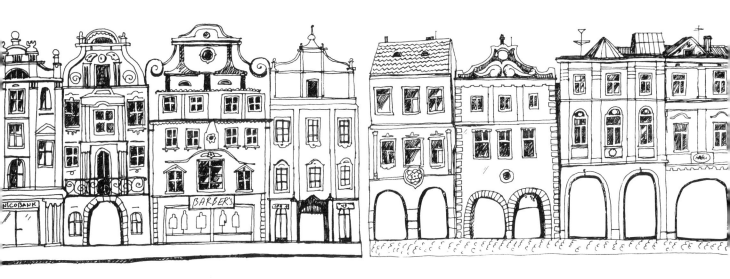

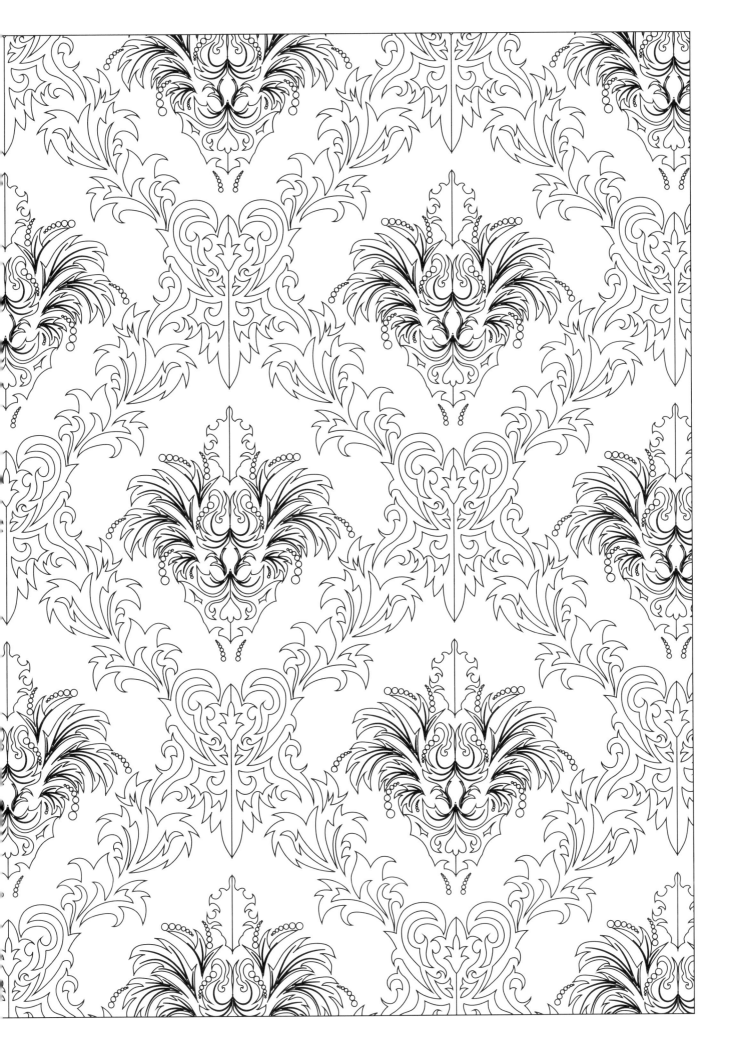

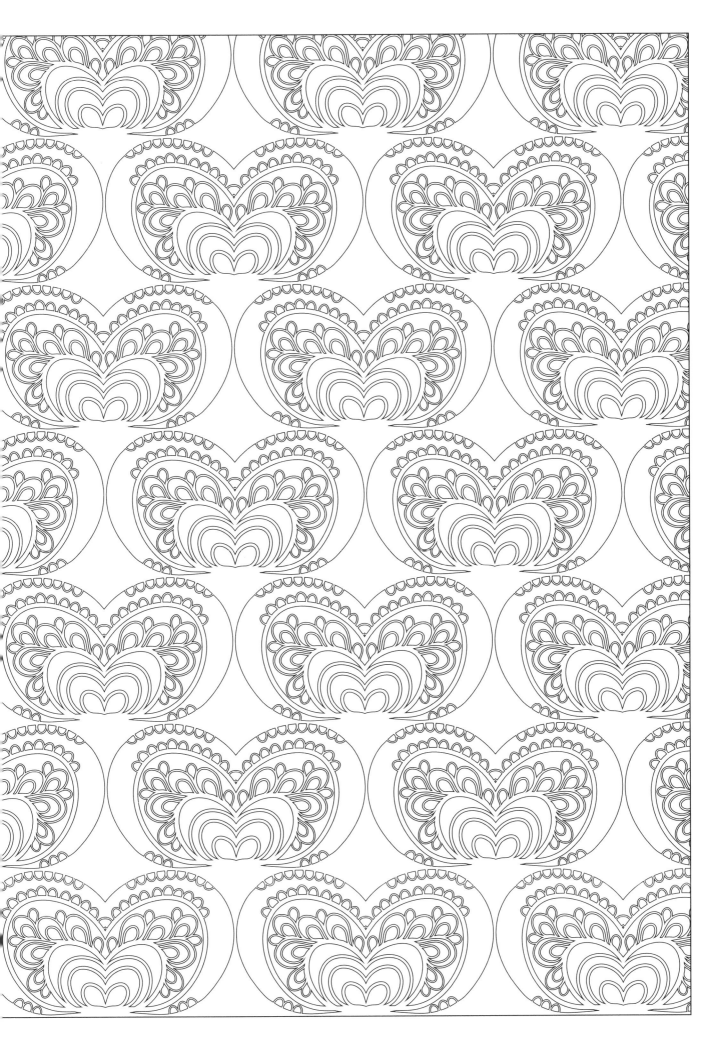

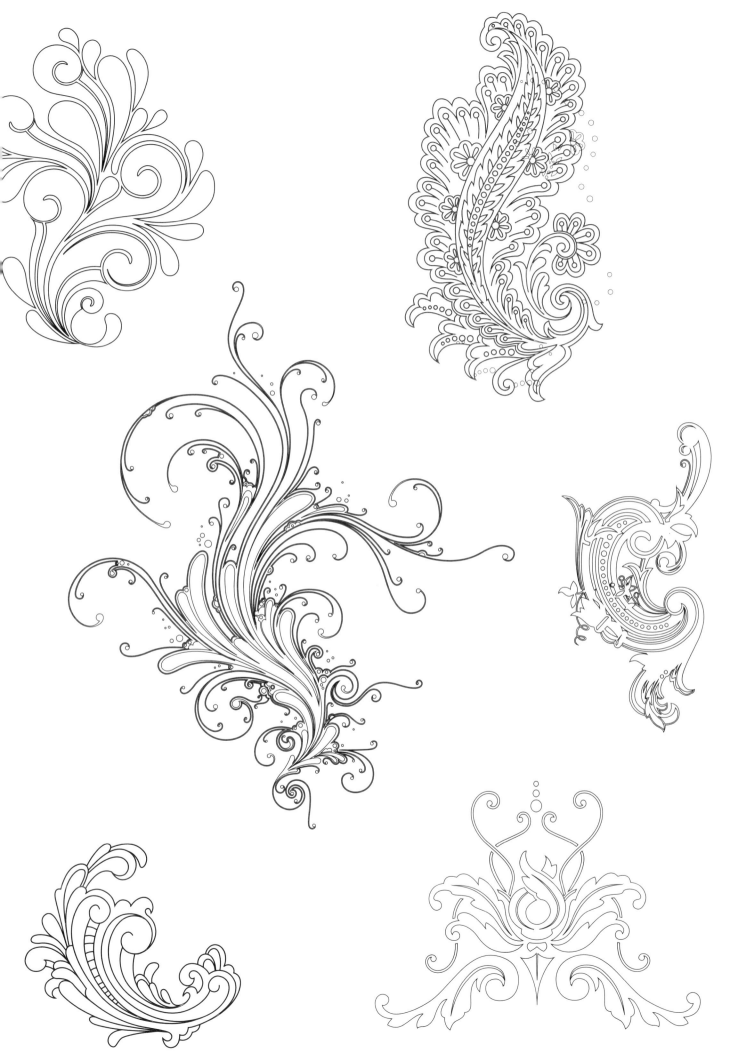

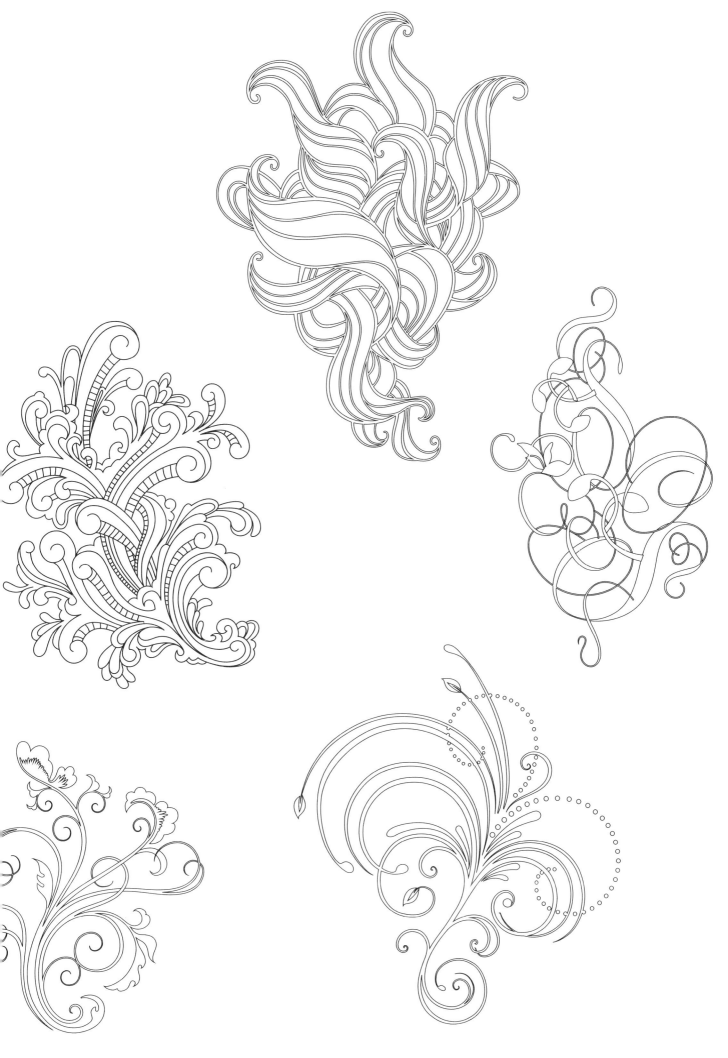

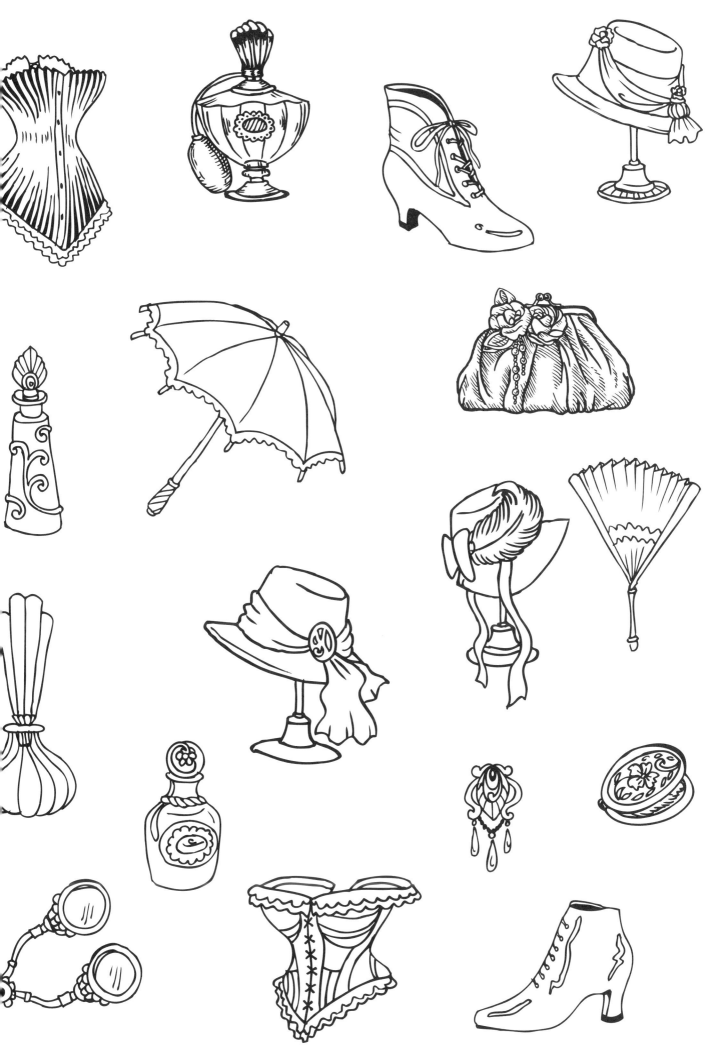

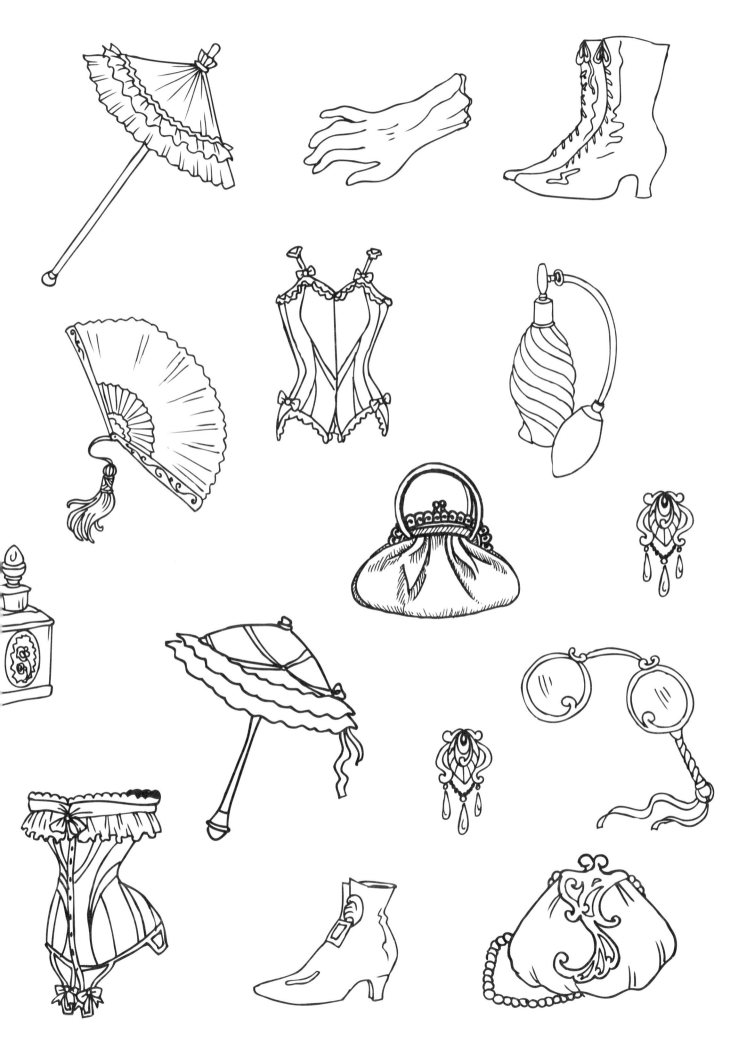

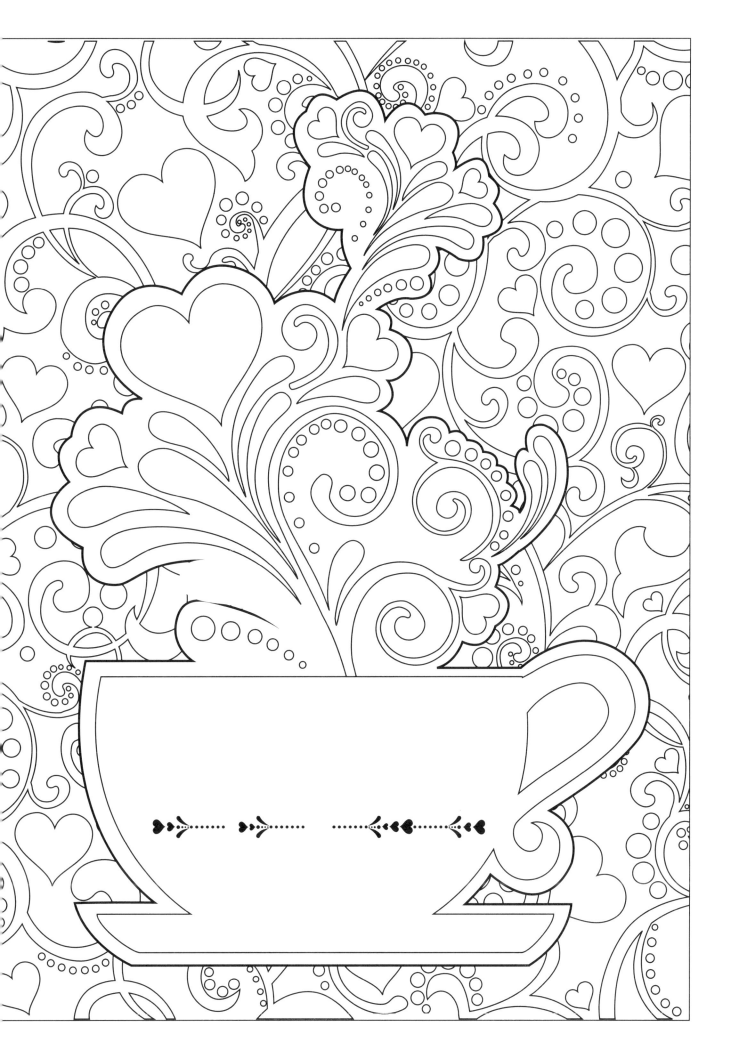

請畫出旋繞狀的熱煙線條，填滿畫面……

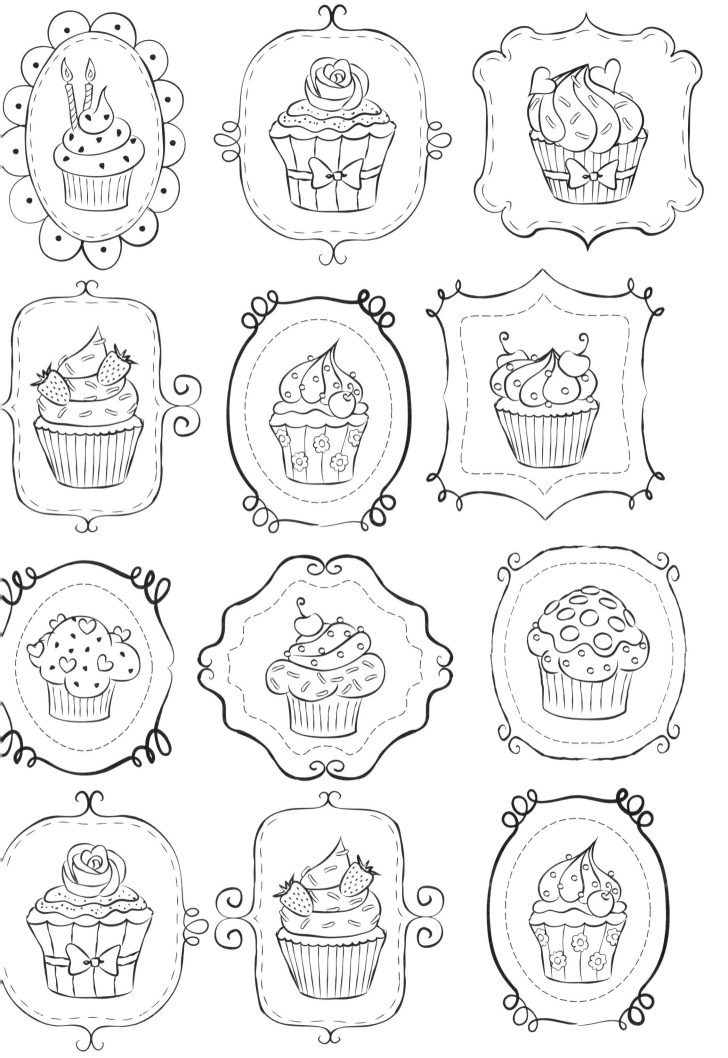

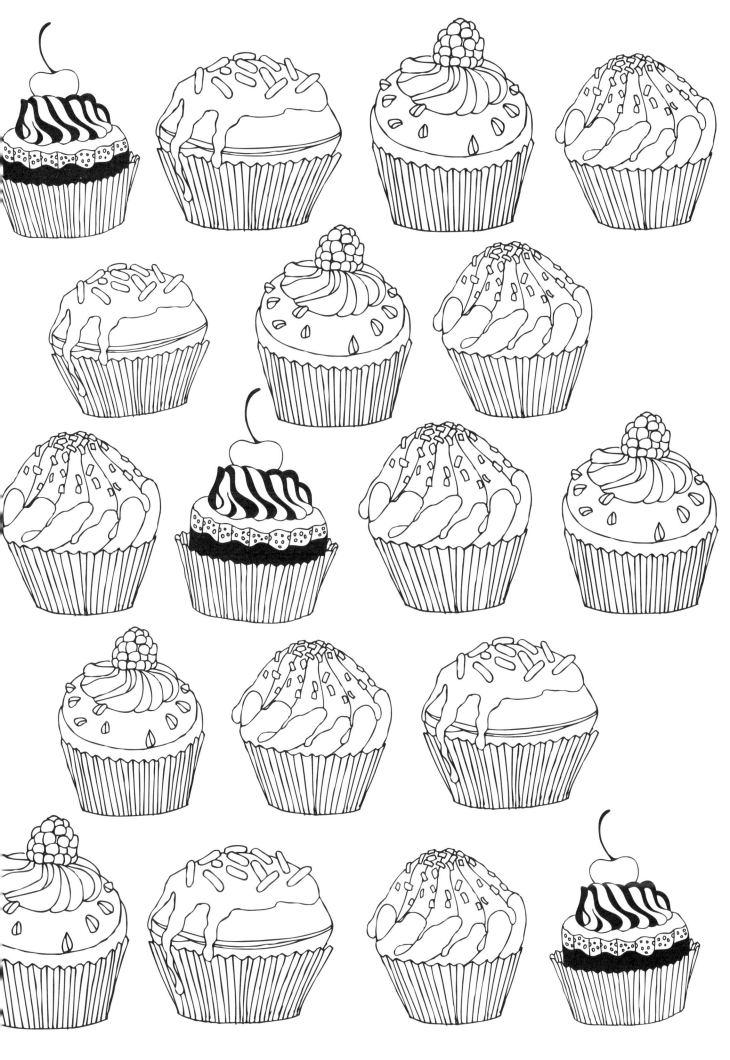

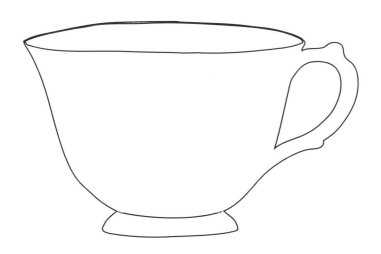

請美化茶杯，或是假想後方是有圖案的壁紙。

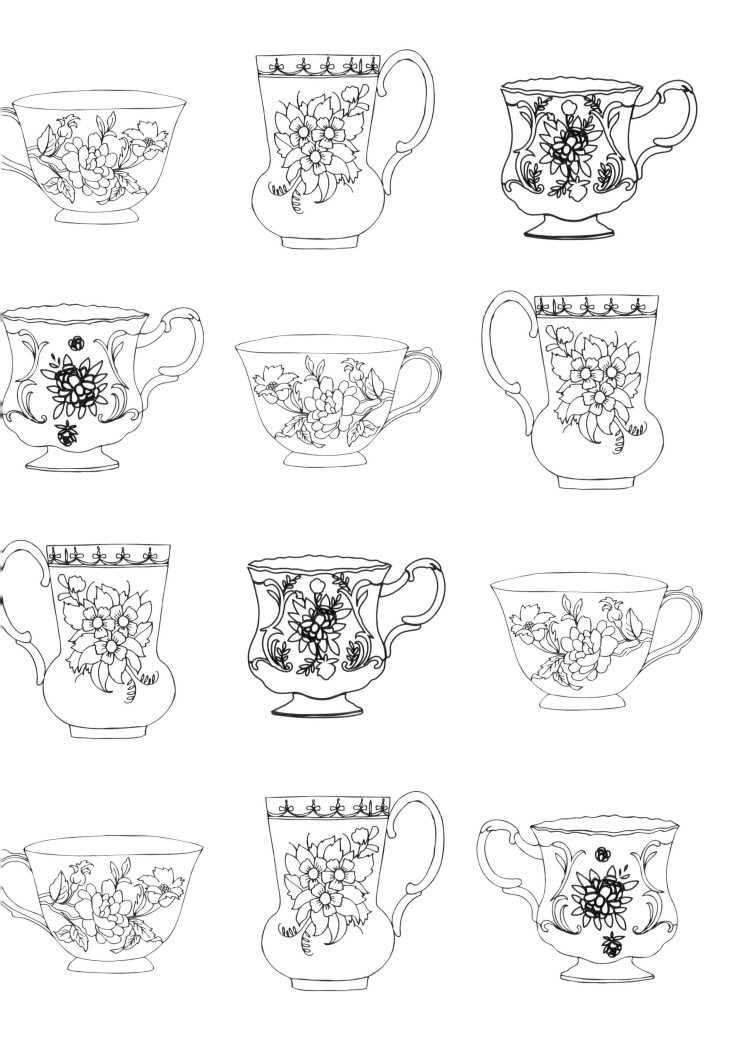

繼續延伸線條，並畫出一隻美麗絕倫的蝴蝶。

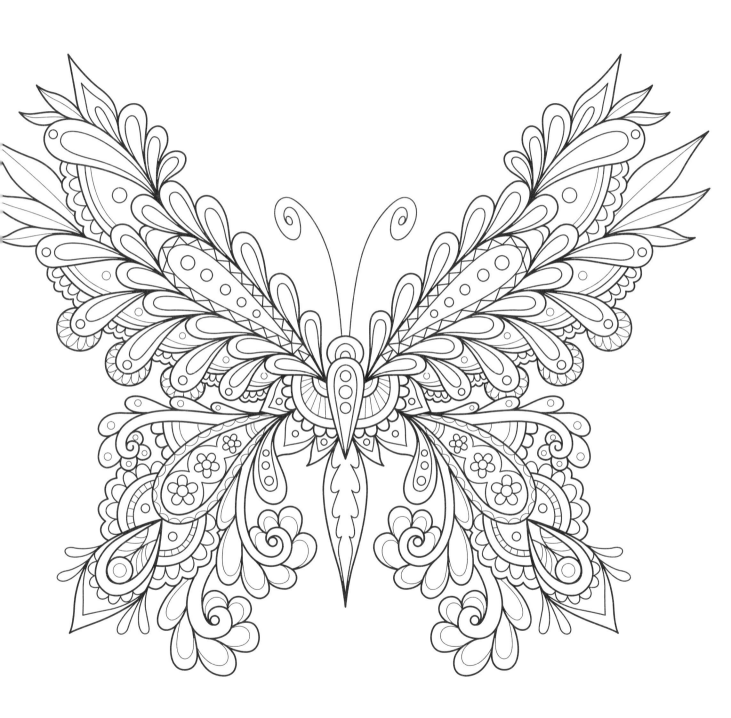

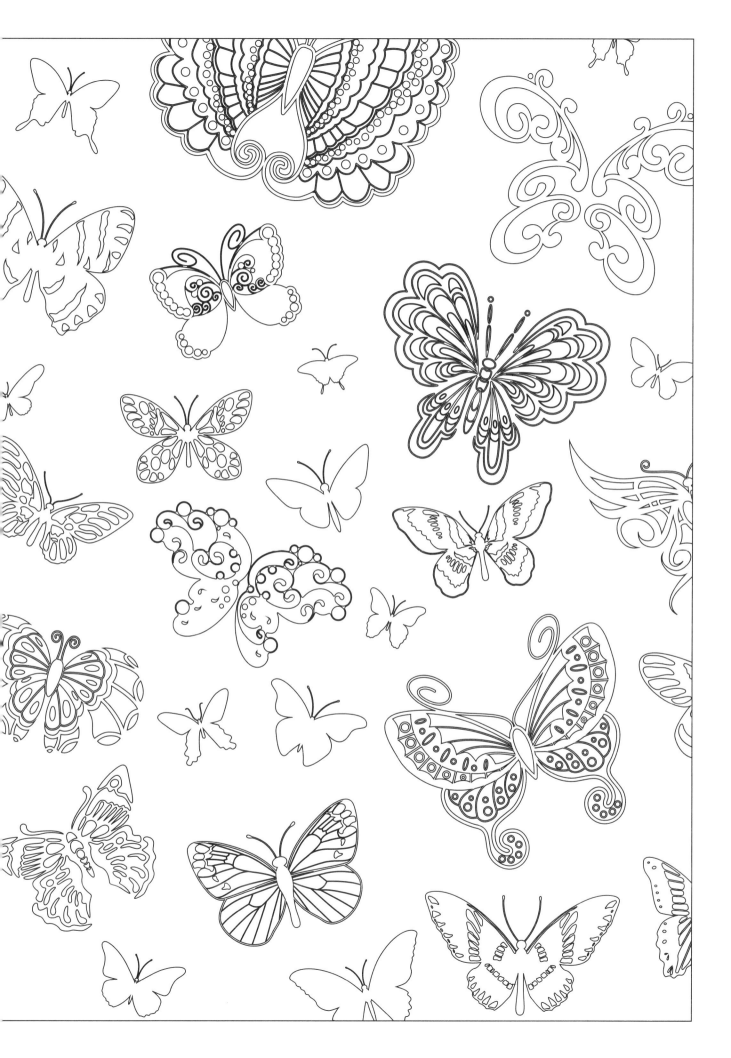

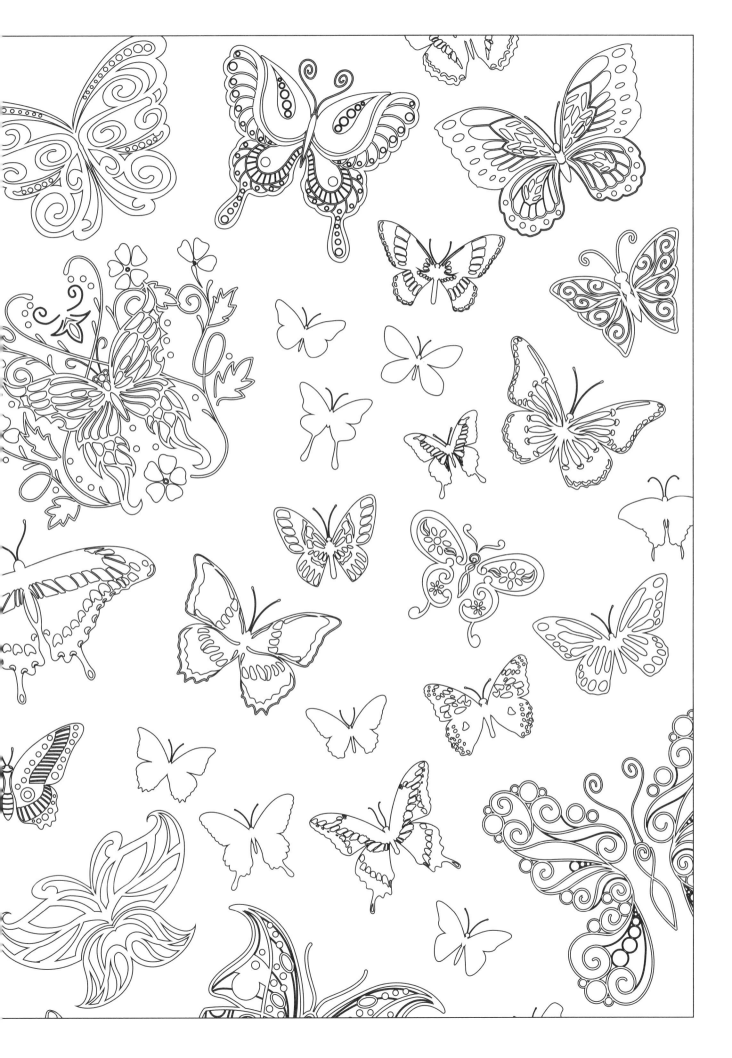

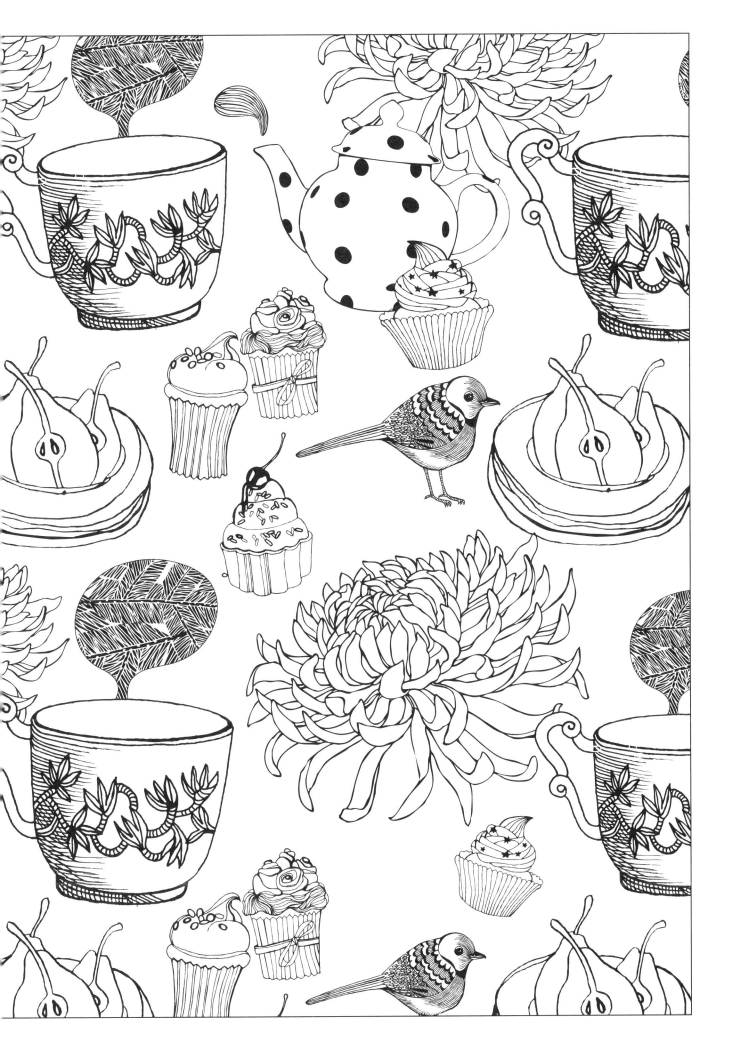

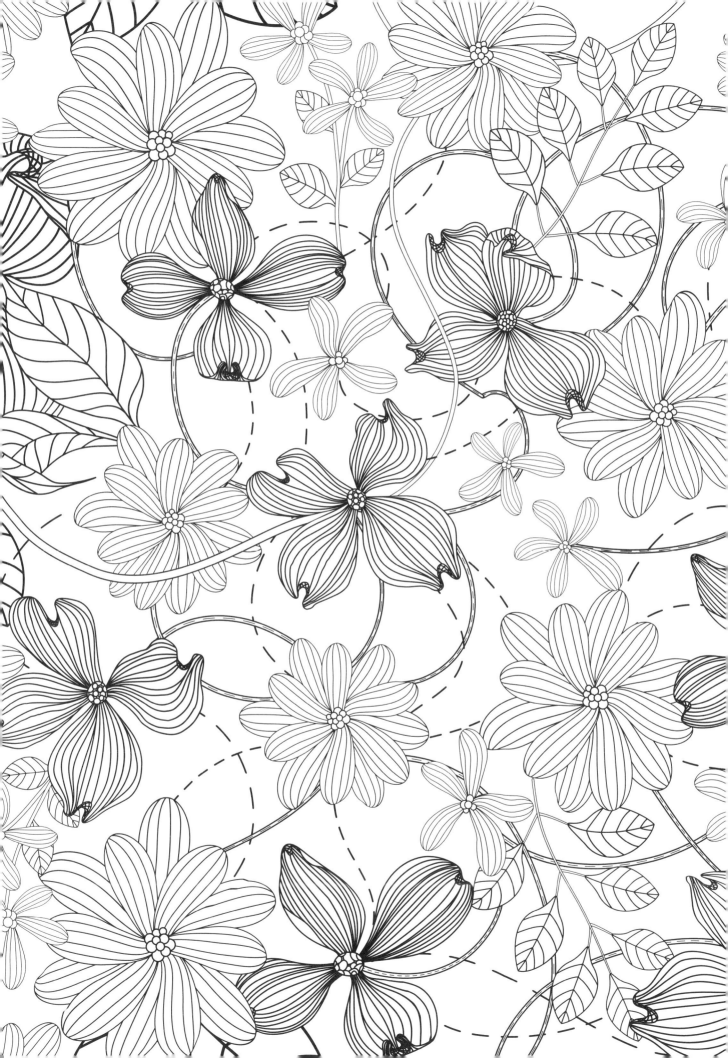

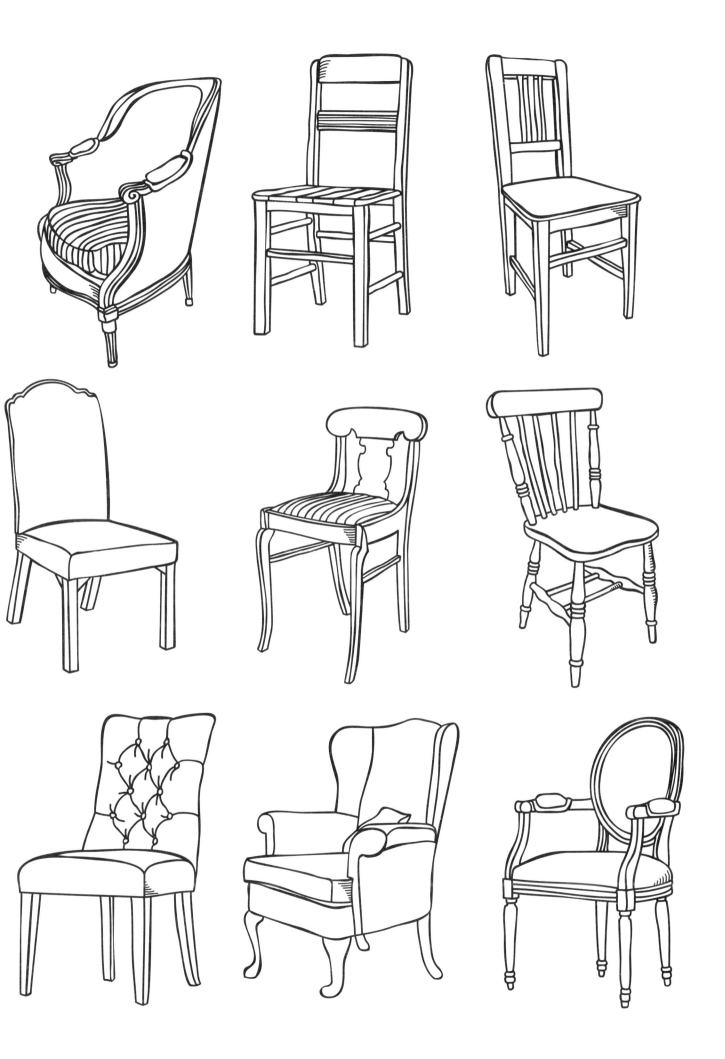

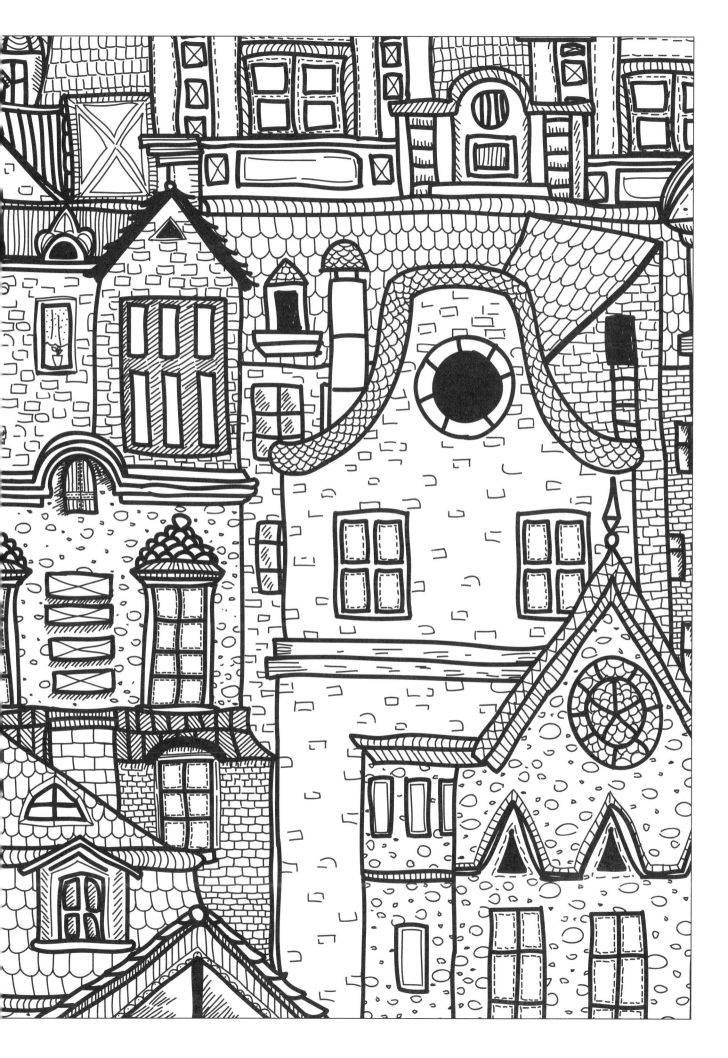

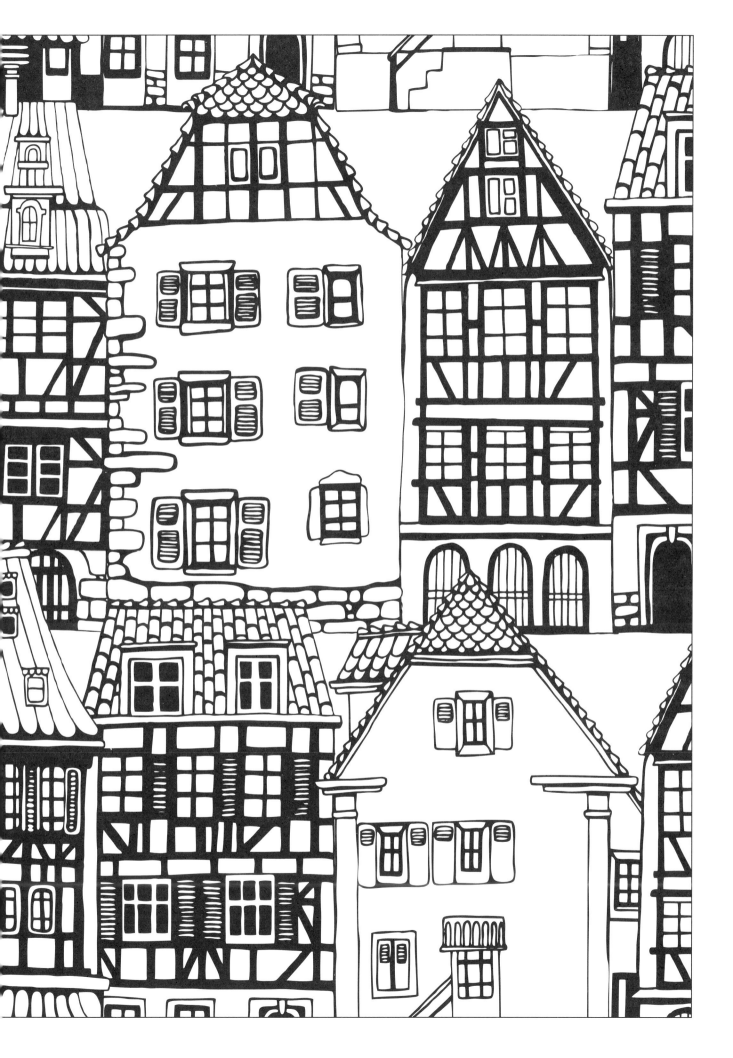

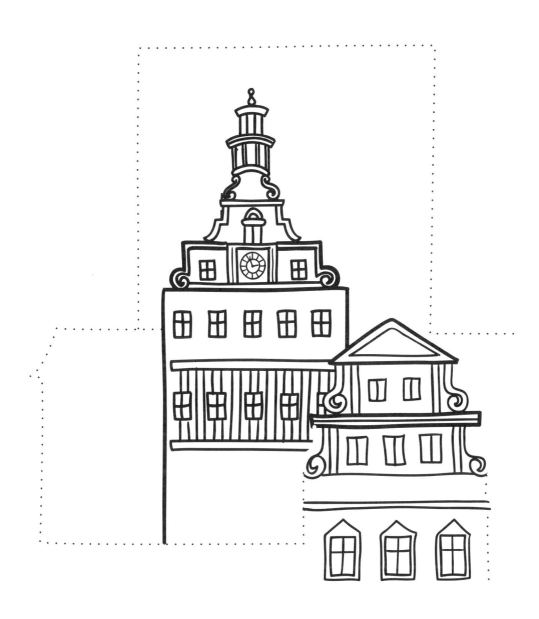

繼續延伸線條，畫出各種房屋正面。

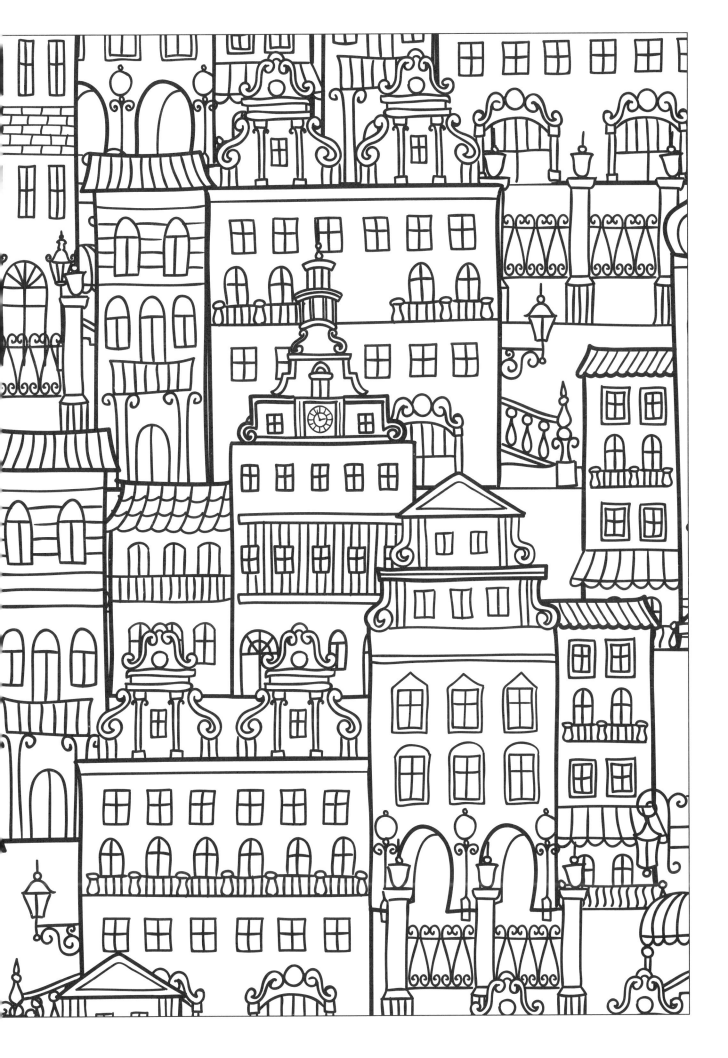

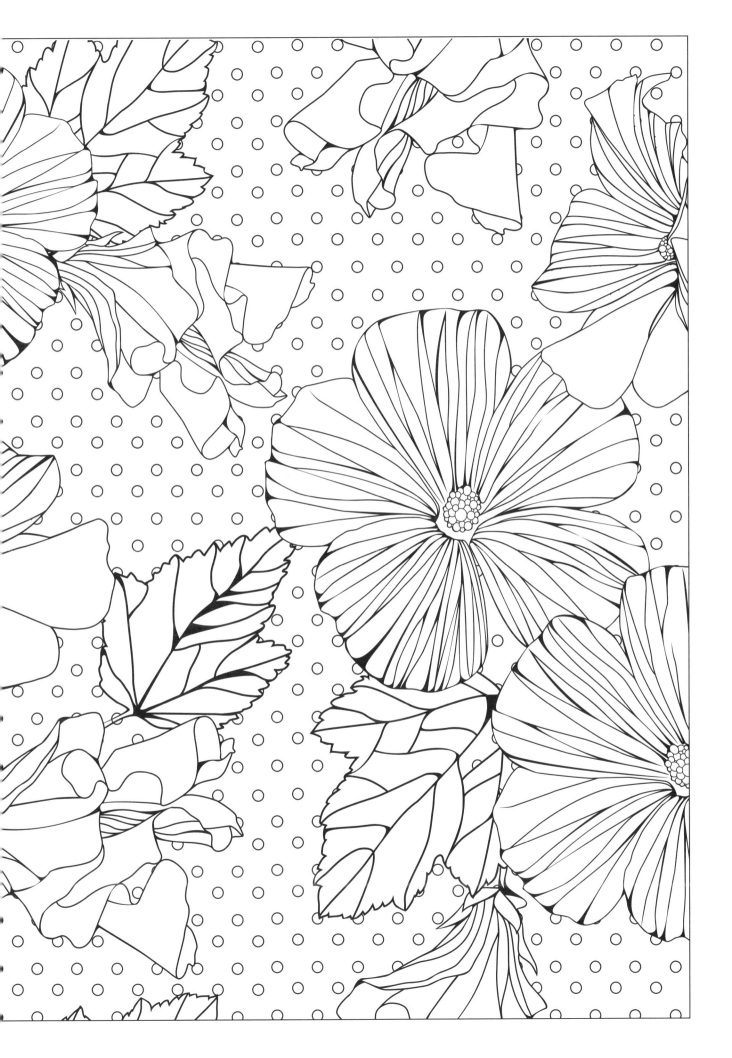

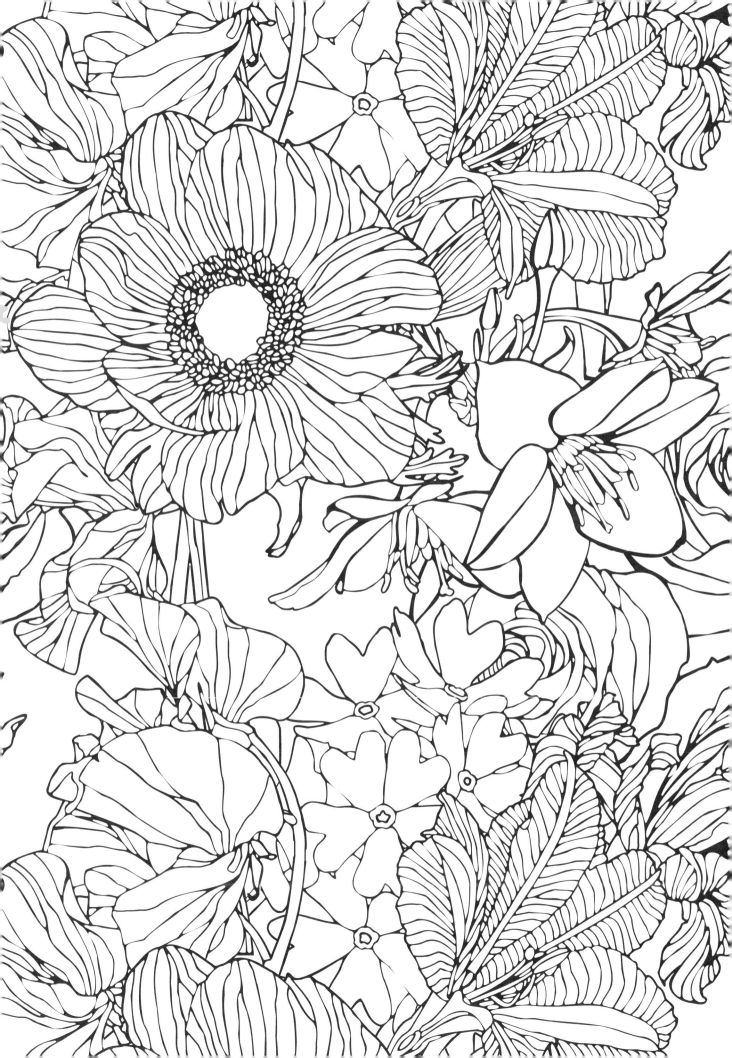

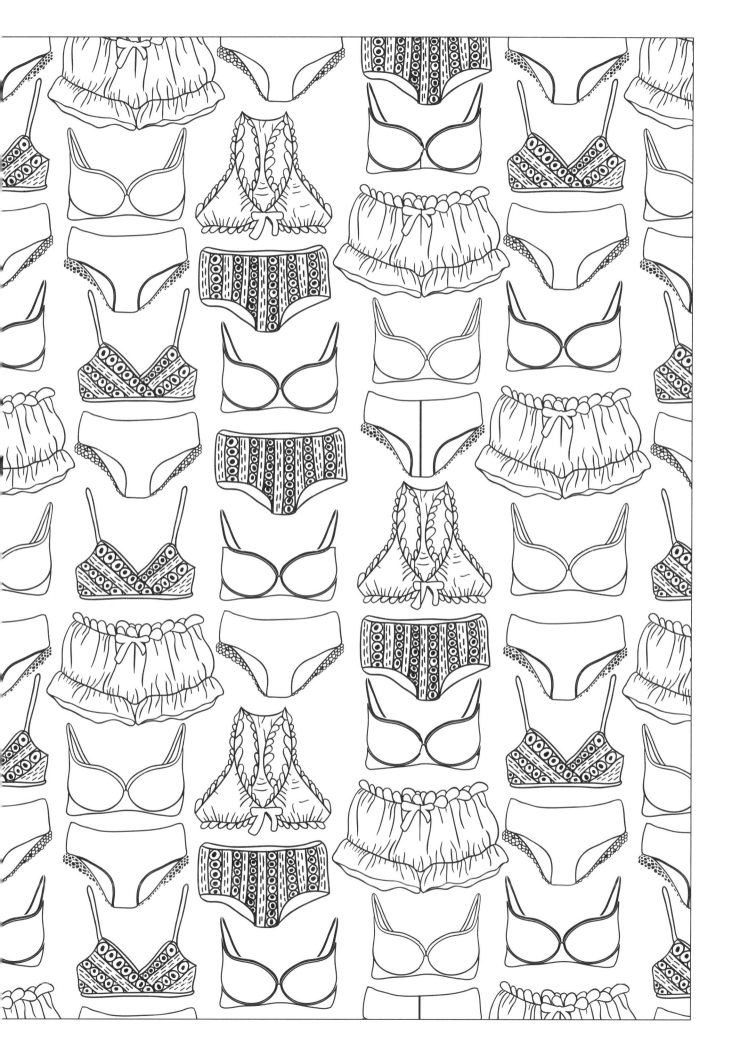

請創作出有花葉圖案的壁紙。

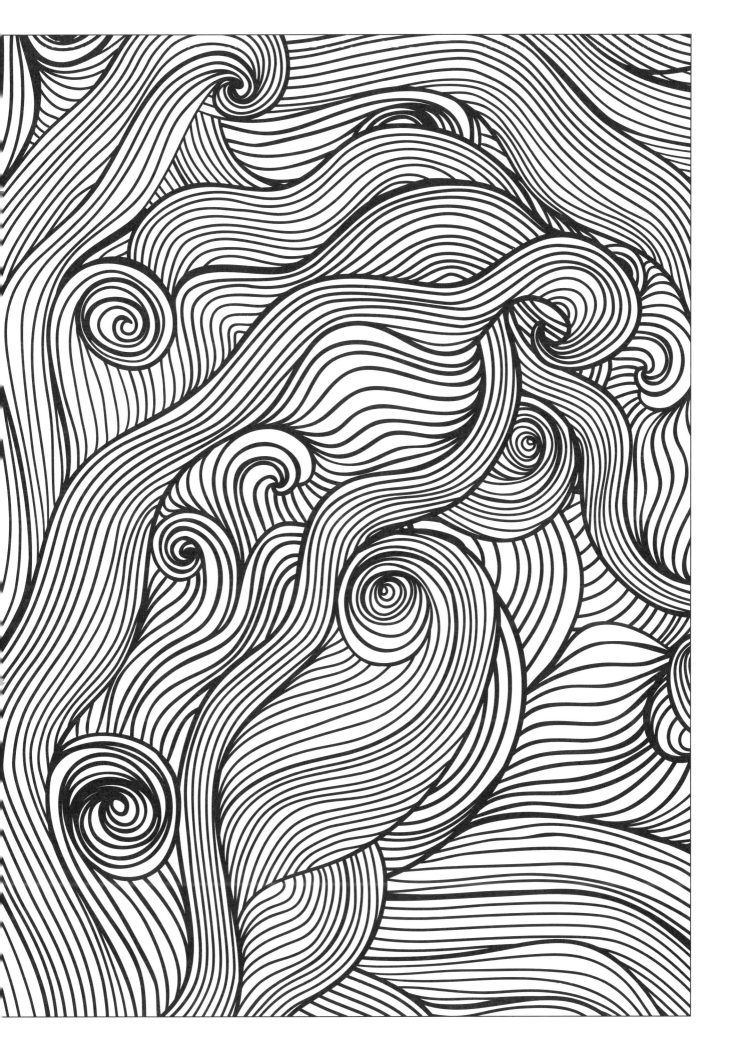

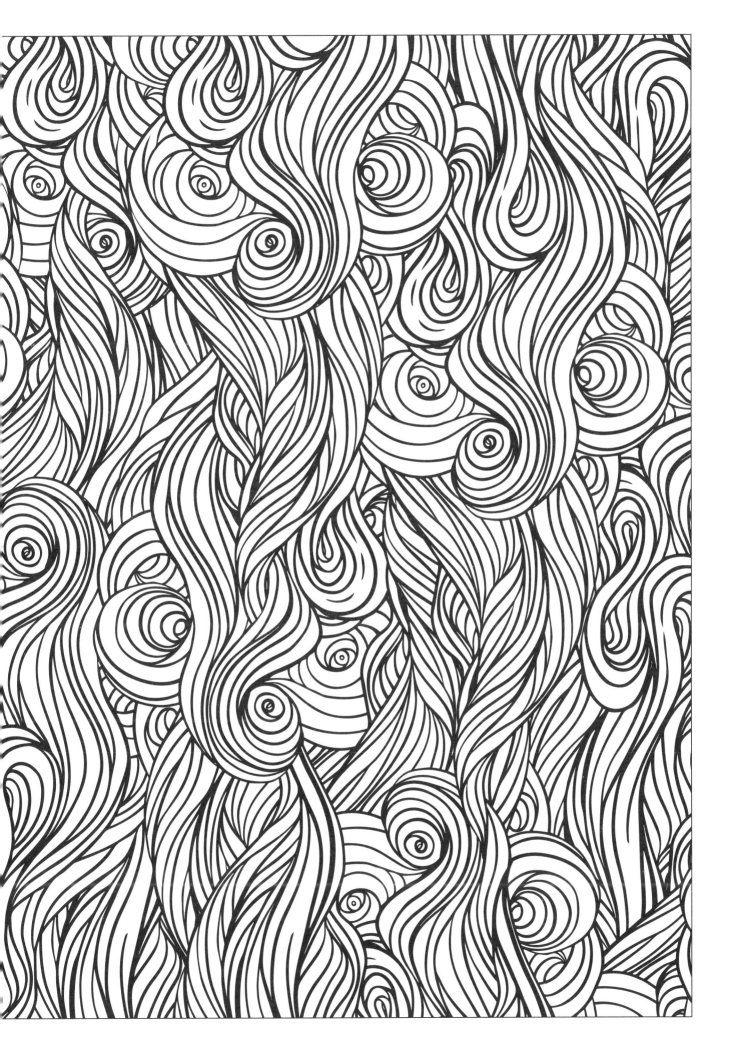

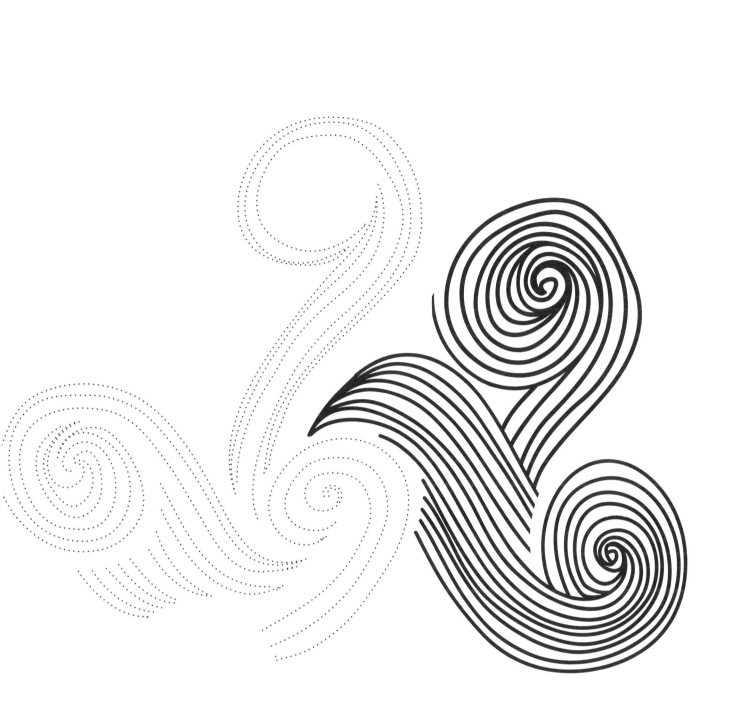

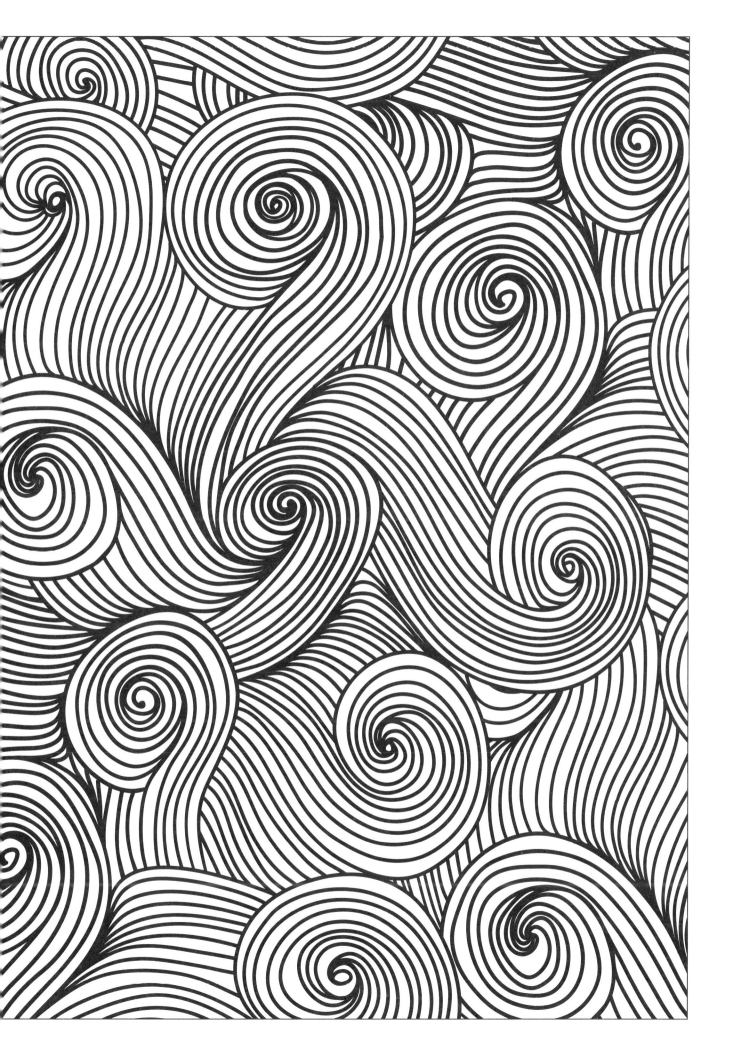

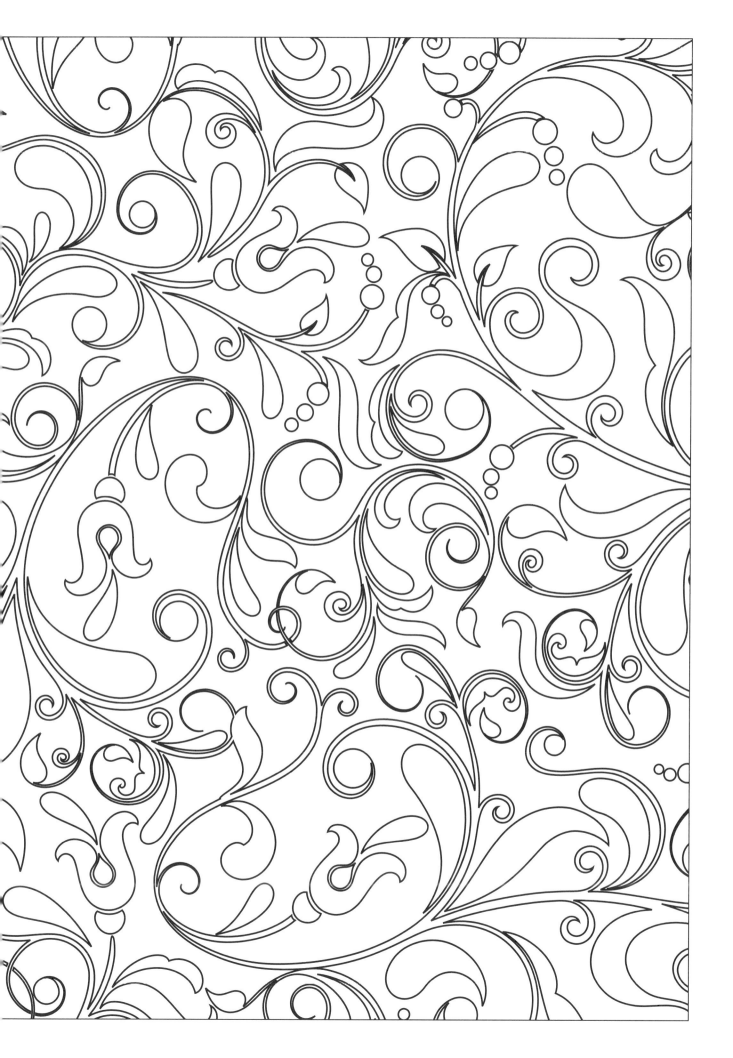

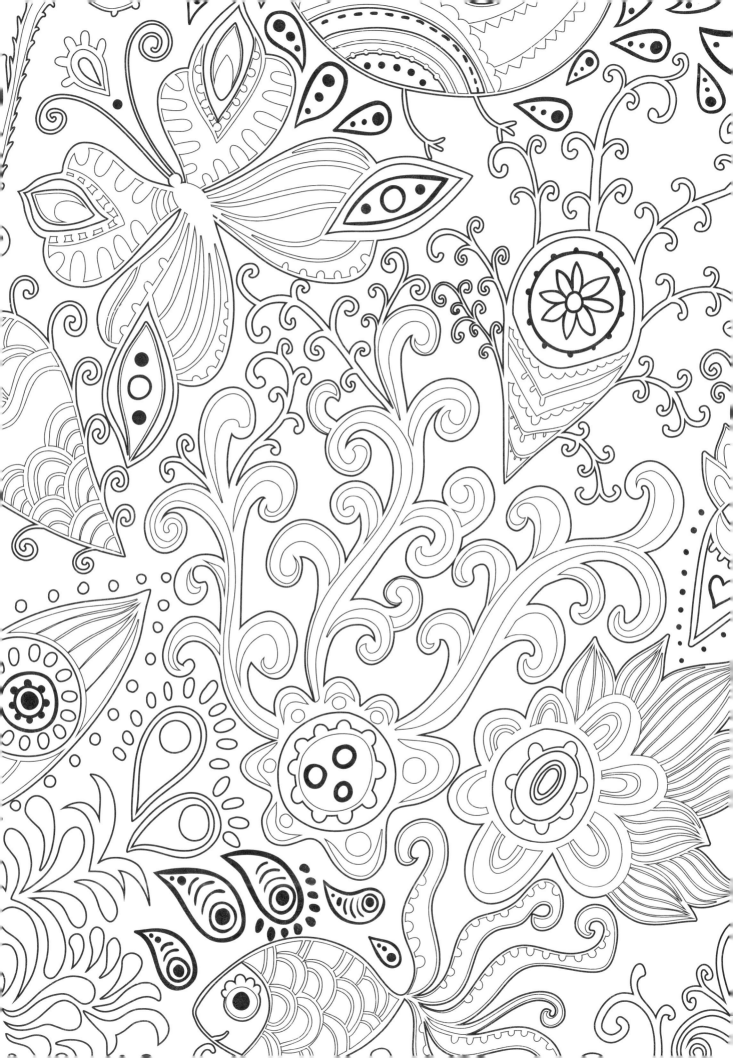

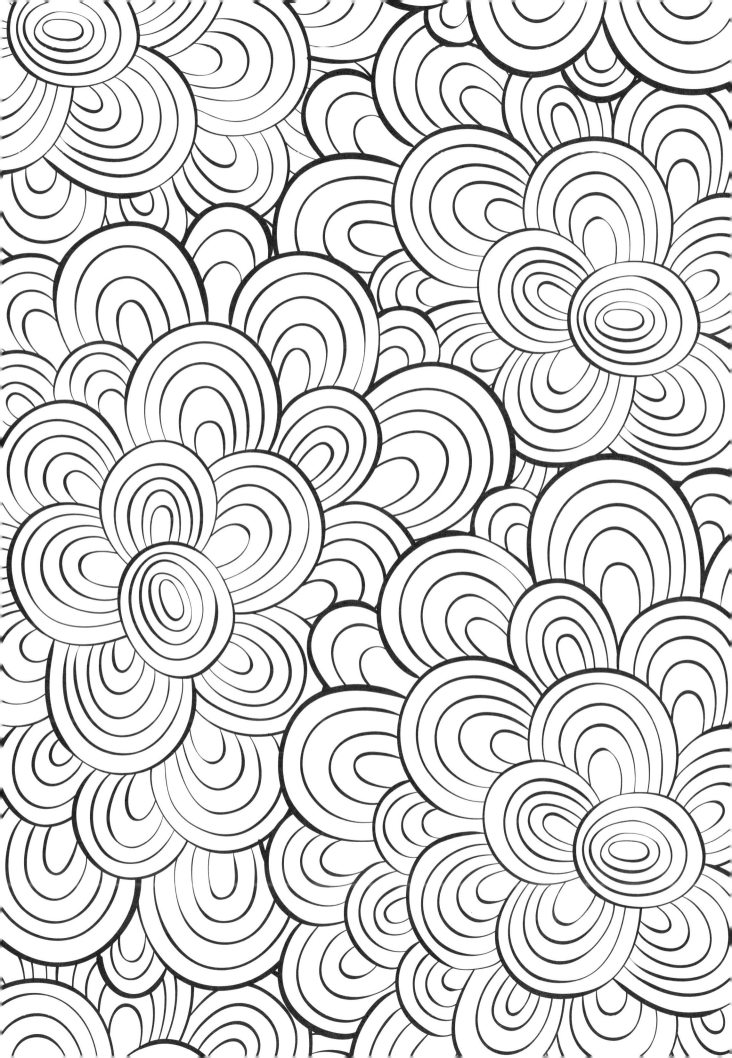

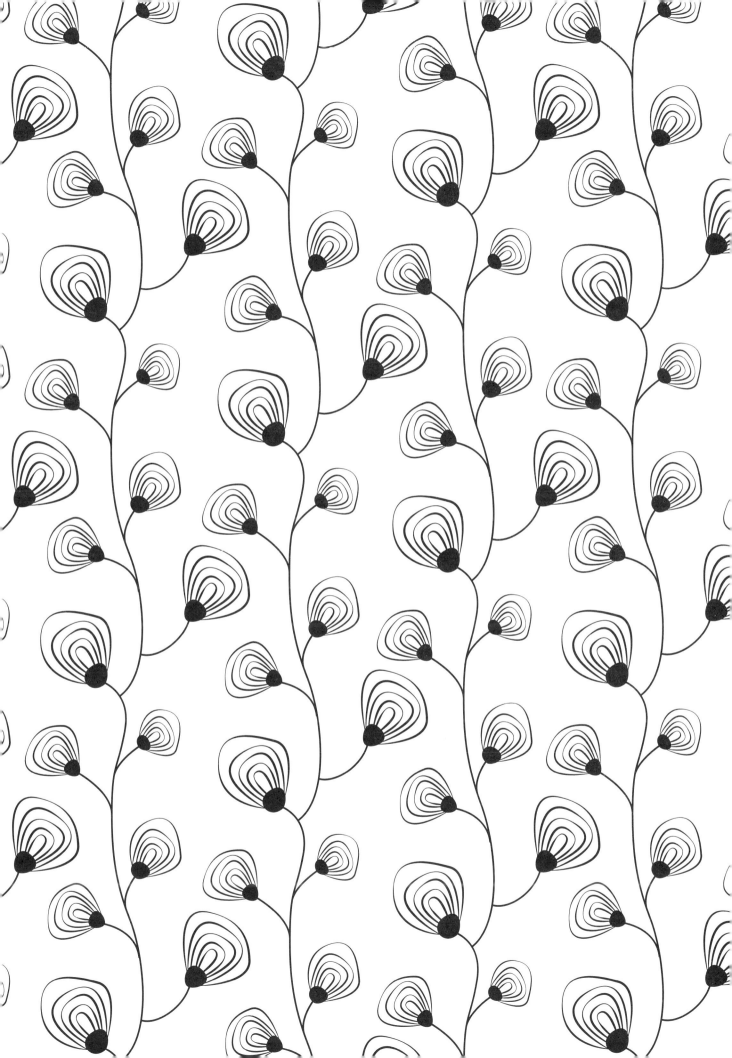

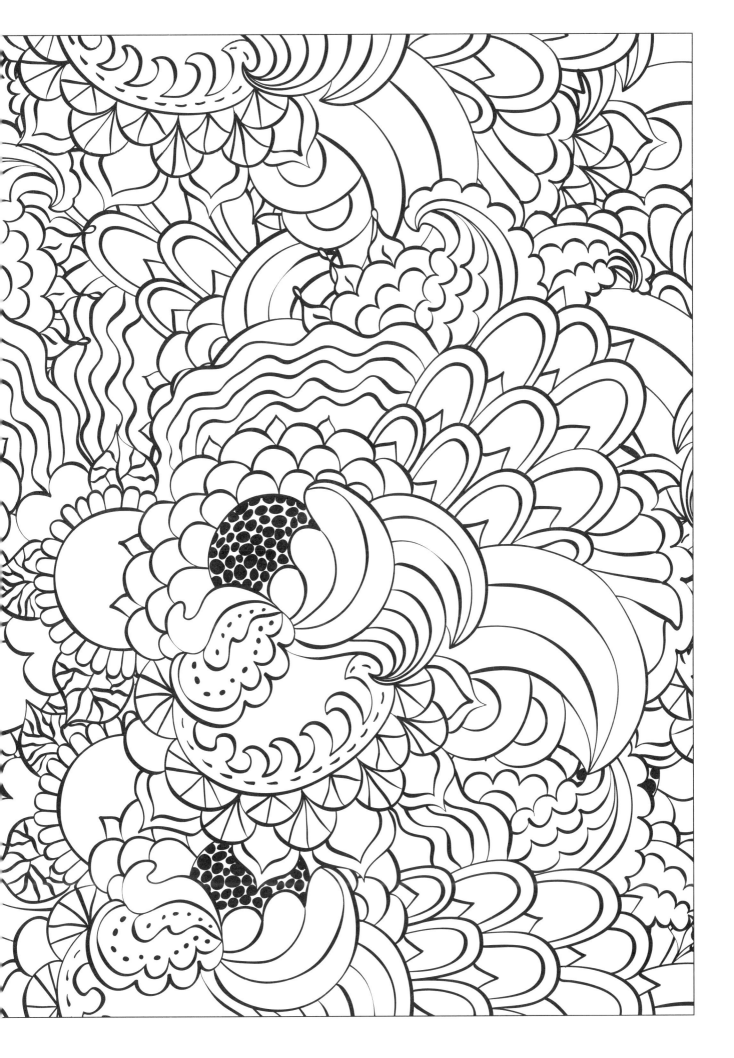

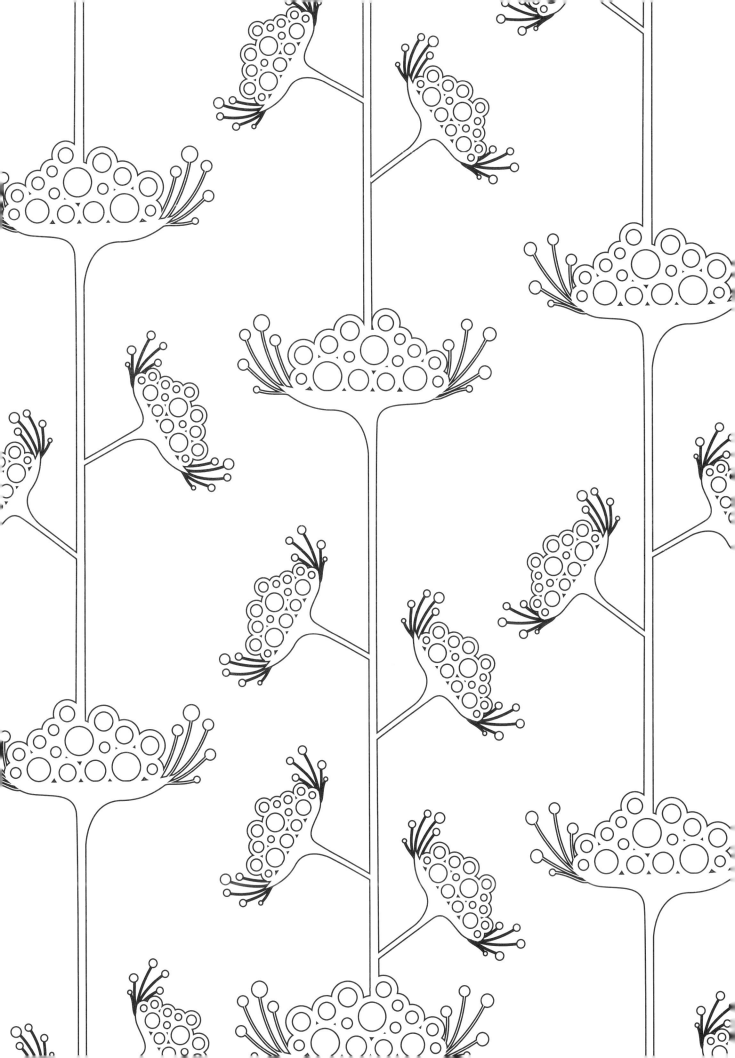

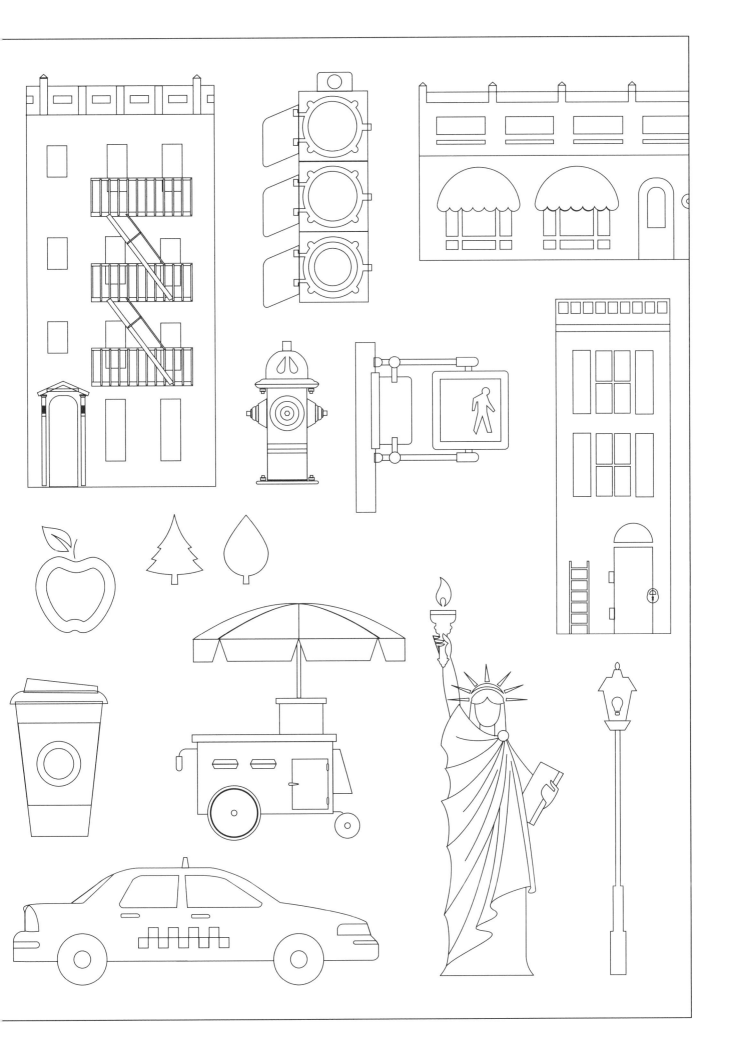

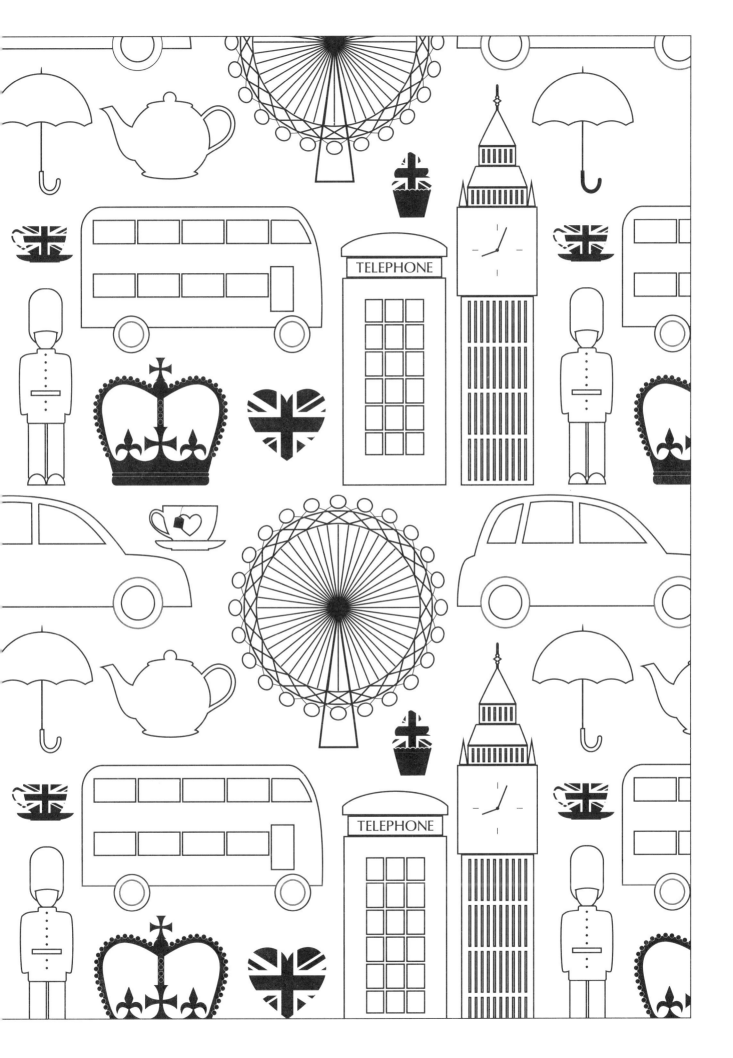

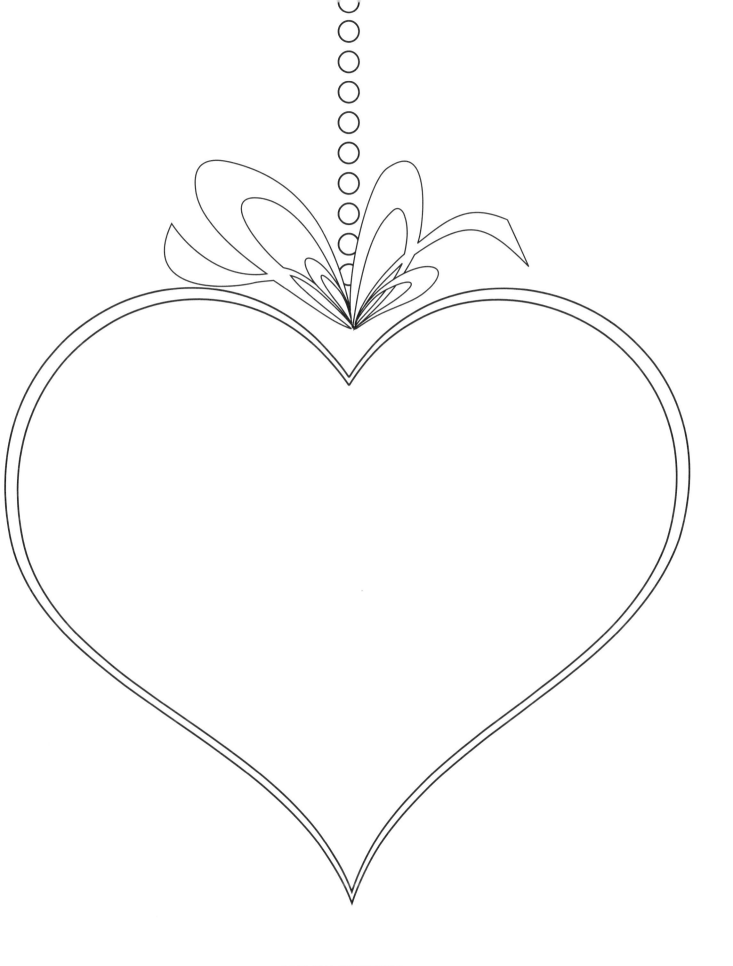

請用花紋填滿這顆心。

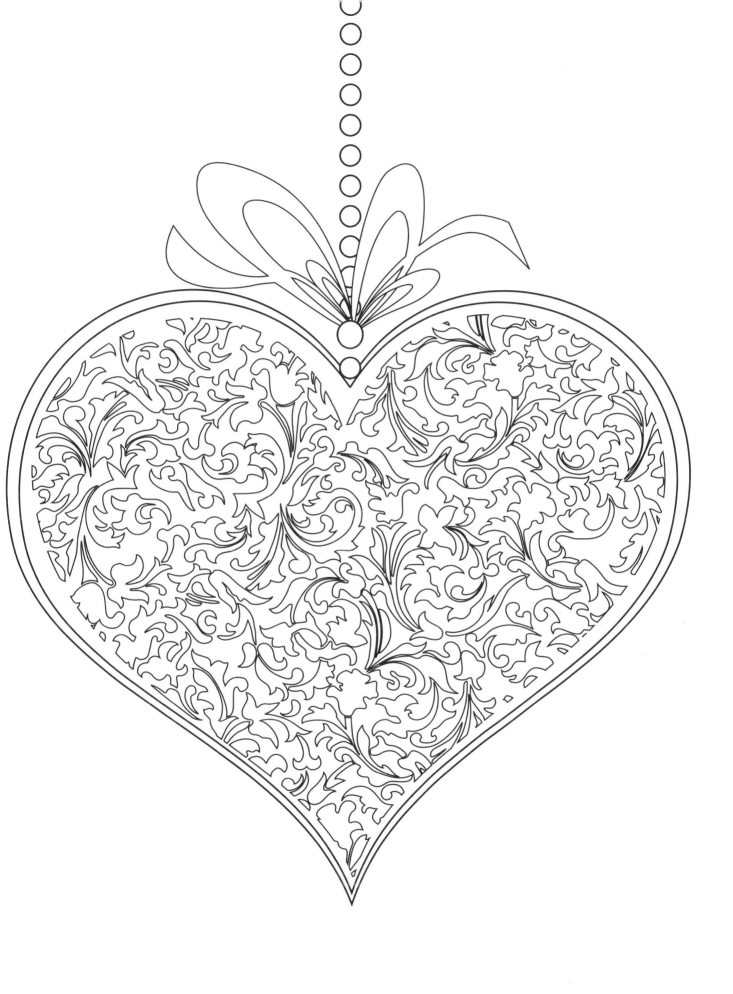

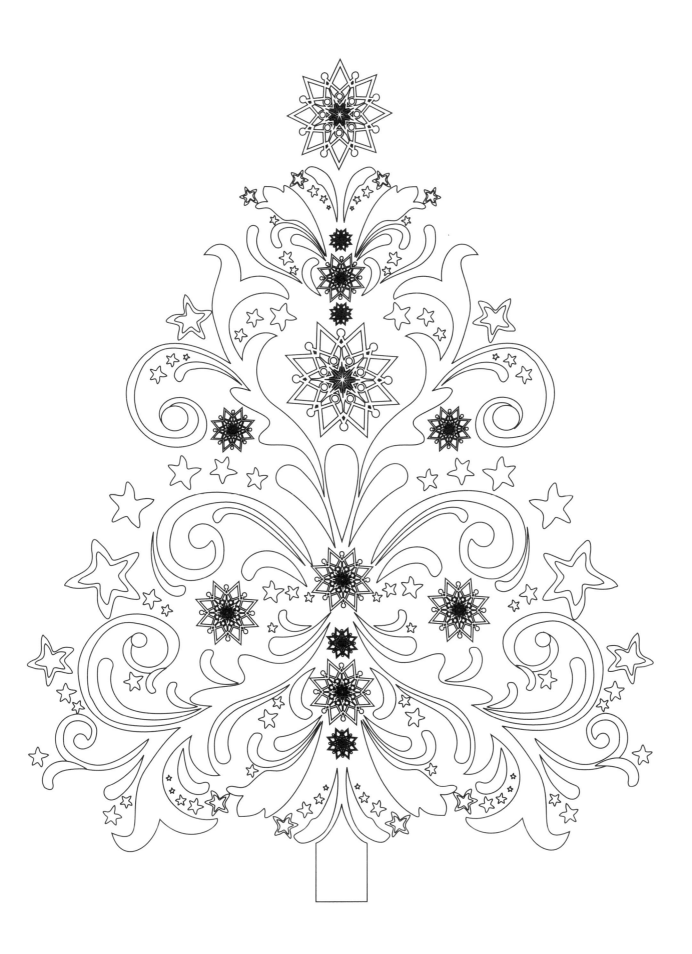

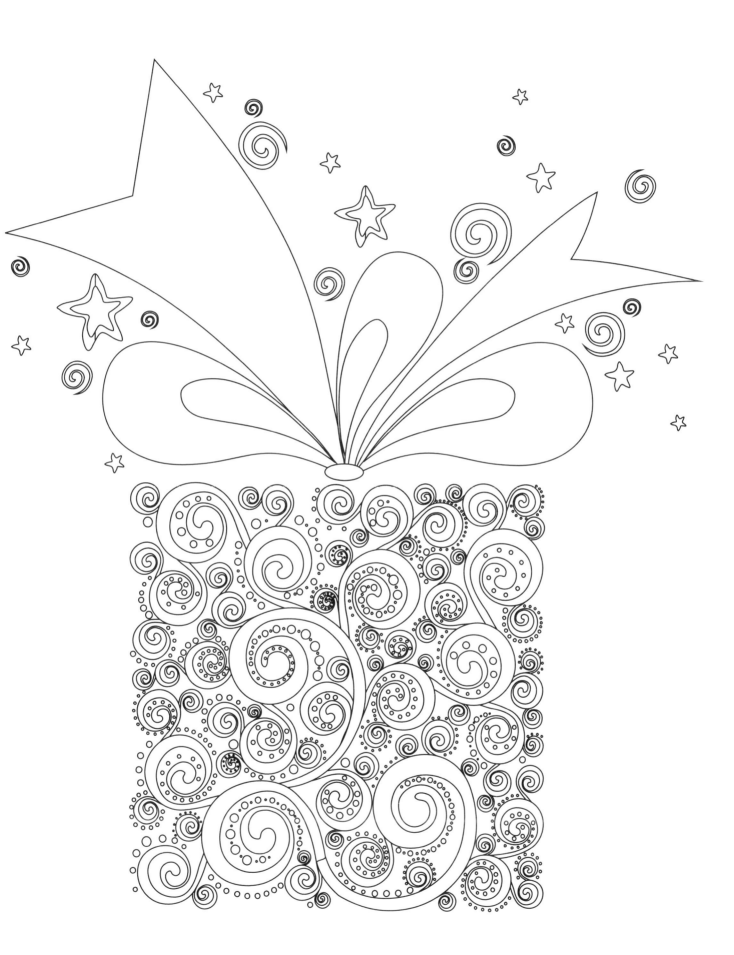

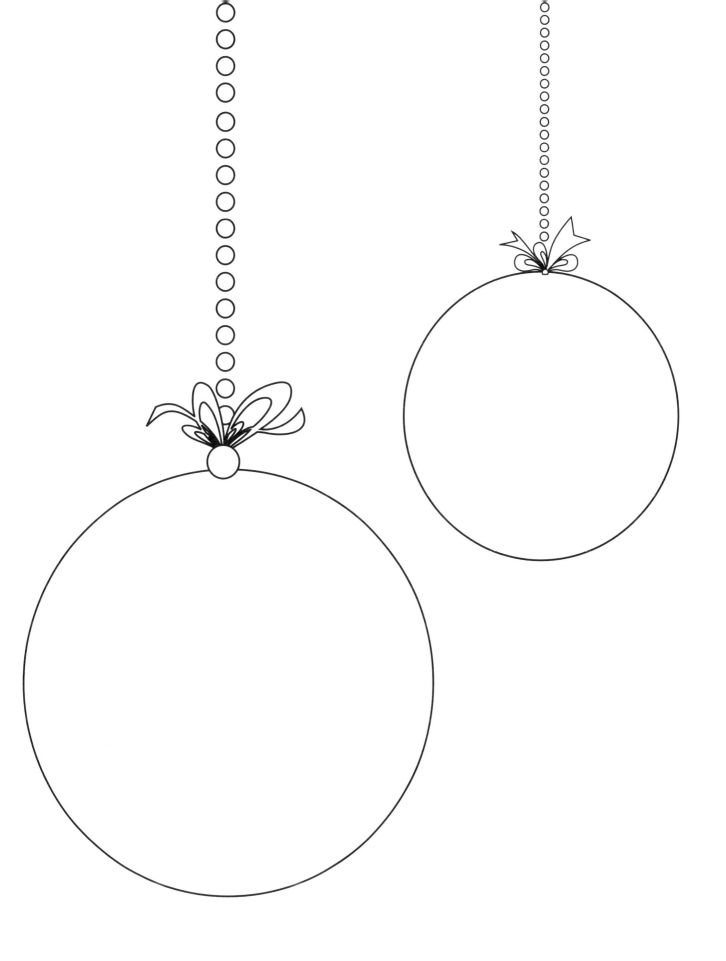

請美化彩球，或畫出一張壁紙。

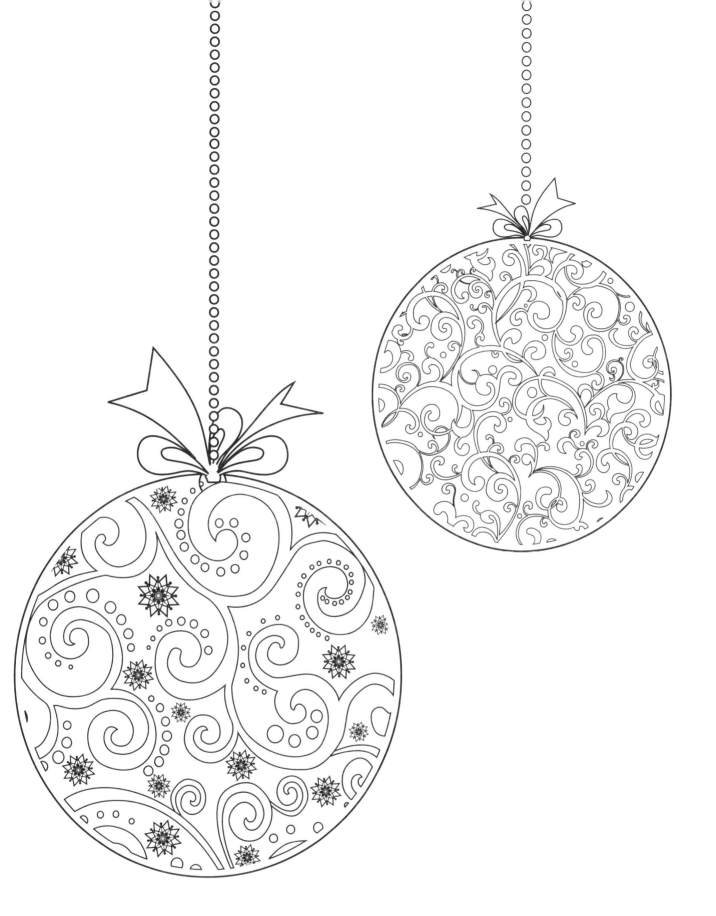

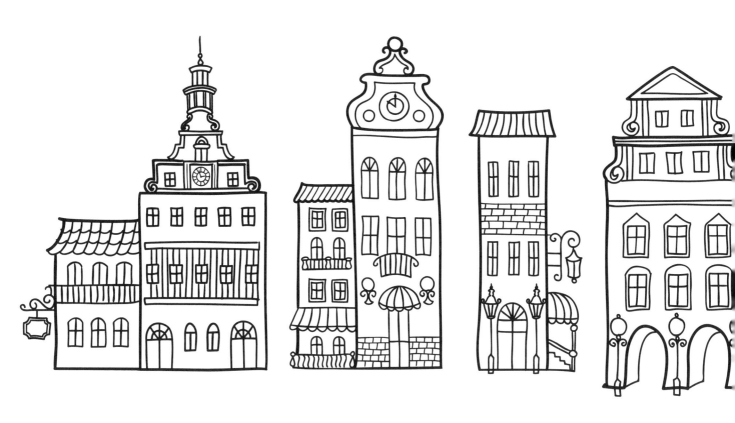

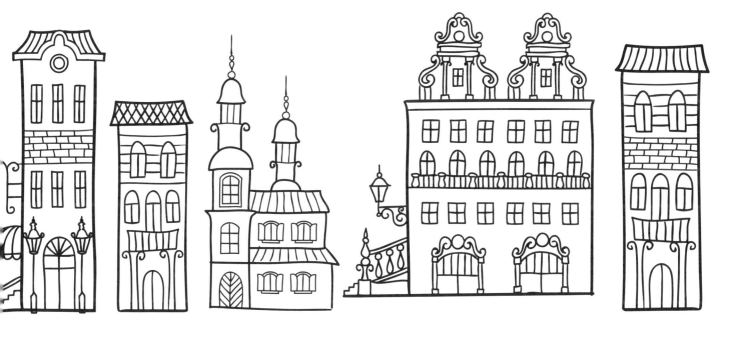

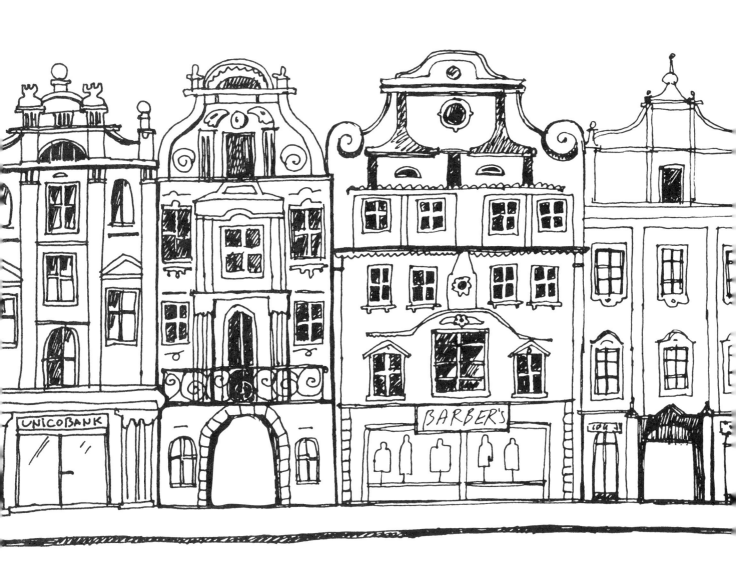

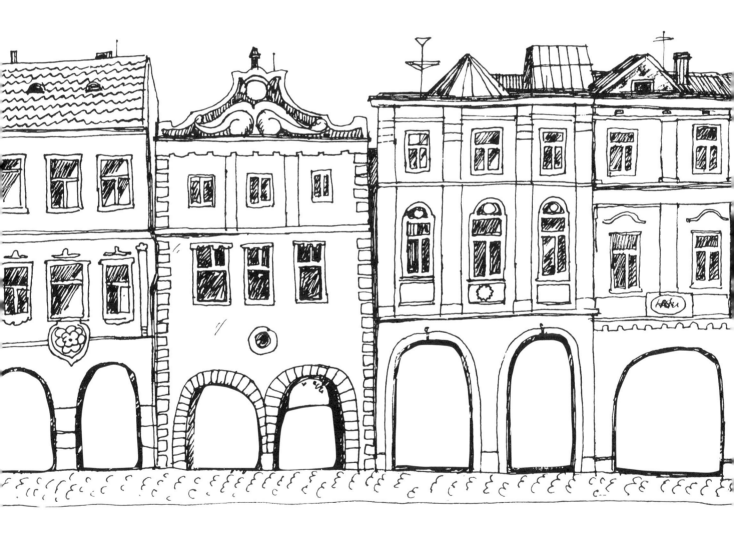

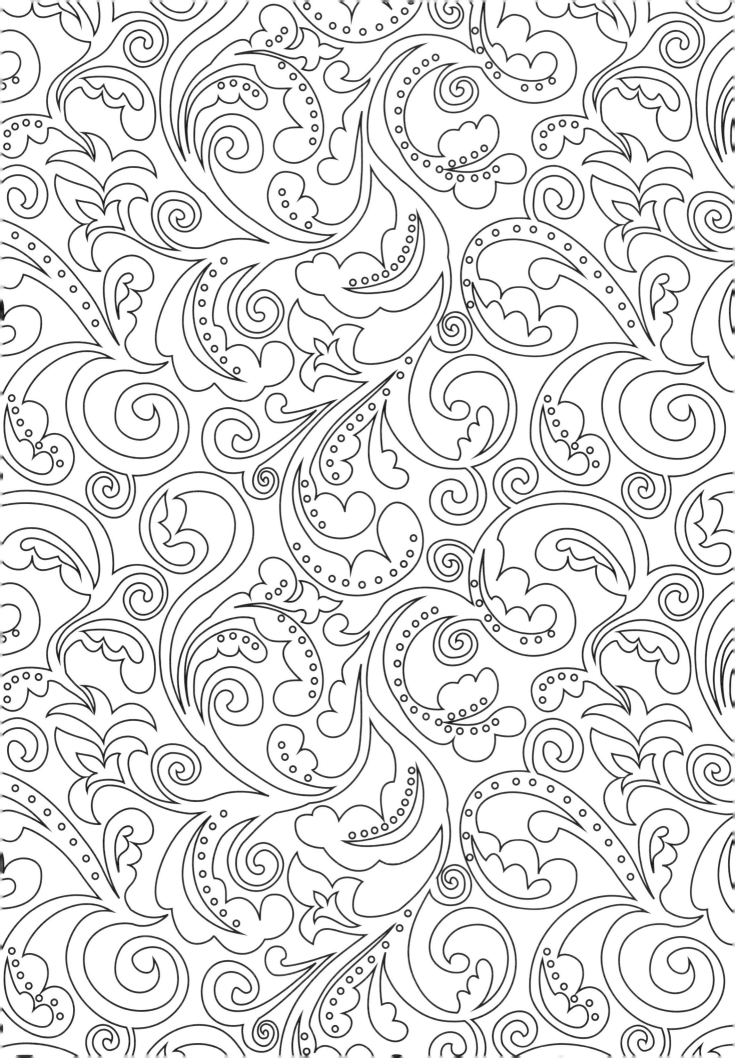

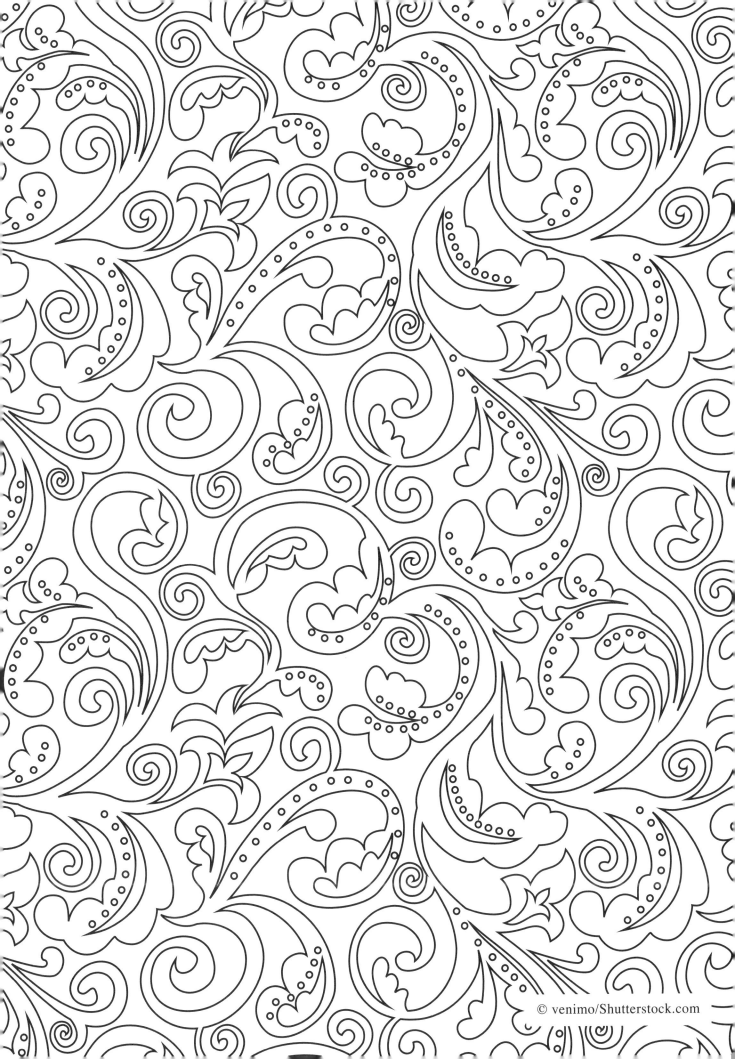

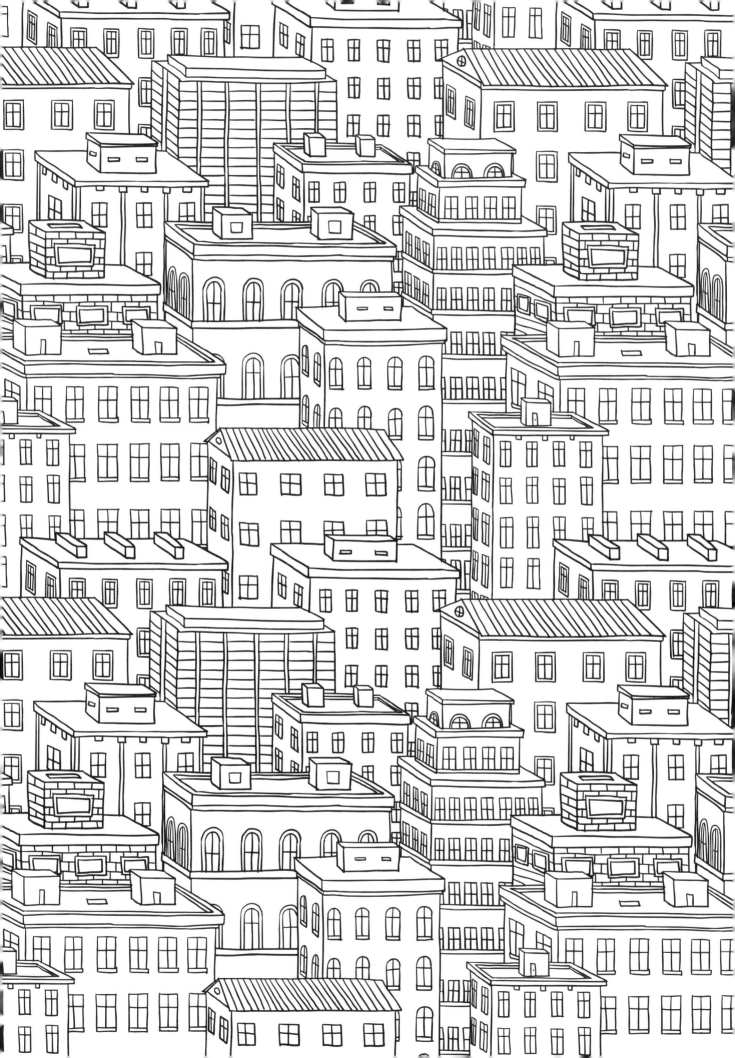

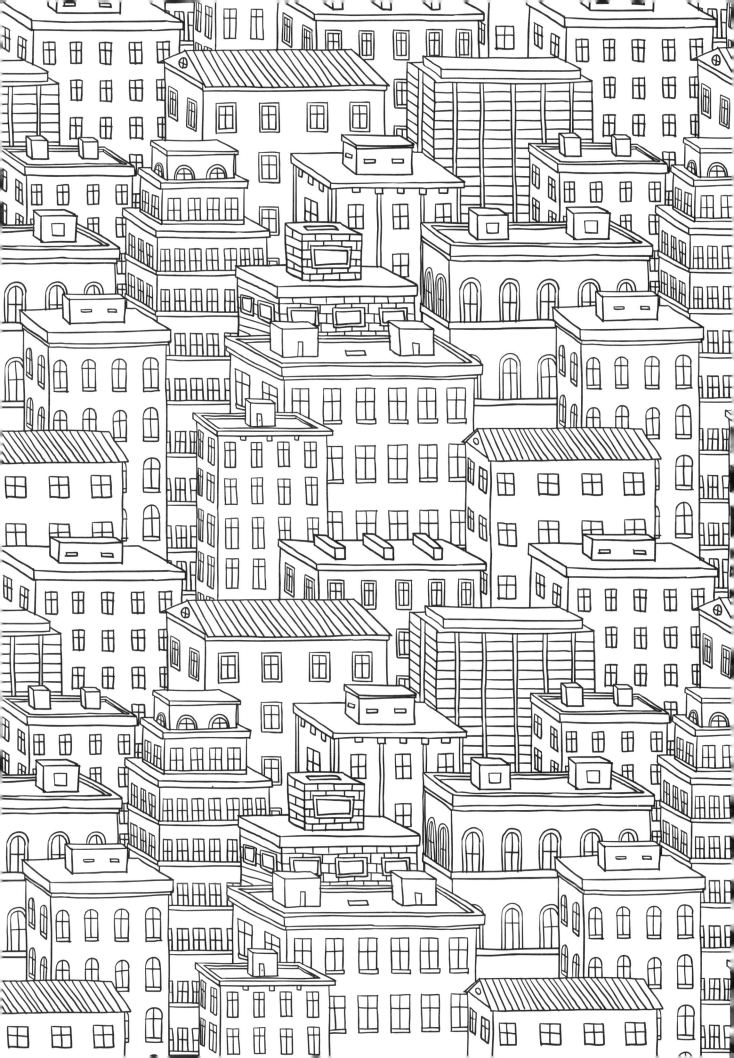

衆生系列　JP0093X

法國清新舒壓著色畫 50：幸福懷舊

編　　　者／伊莎貝爾‧熱志－梅納 (Isabelle Jeuge-Maynart)、紀絲蘭‧史朵哈 (Ghislaine Stora)、
　　　　　　克萊兒‧摩荷爾－法帝歐 (Claire Morel Fatio)
譯　　　者／武忠森
編　　　輯／張威莉、曹華
業　　　務／顏宏紋

總　編　輯／張嘉芳
出　　　版／橡樹林文化
　　　　　　城邦文化事業股份有限公司
　　　　　　台北市民生東路二段 141 號 5 樓
　　　　　　電話：(02)25007696　傳眞：(02)25001951
發　　　行／英屬蓋曼群島家庭傳媒股份有限公司城邦分公司
　　　　　　台北市民生東路二段 141 號 2 樓
　　　　　　書虫客服服務專線：(02)25007718；(02)25007719
　　　　　　24 小時傳眞專線：(02)25001990；(02)25001991
　　　　　　服務時間：週一至週五上午 09:30 ～ 12:00；下午 1:30 ～ 17:00
　　　　　　劃撥帳號：19863813；戶名：書虫股份有限公司
　　　　　　讀者服務信箱：service@readingclub.com.tw
　　　　　　城邦讀書花園網址：www.cite.com.tw
香港發行所／城邦 (香港) 出版集團有限公司
　　　　　　香港灣仔駱克道 193 號東超商業中心 1 樓
　　　　　　電話：(852)25086231　傳眞：(852)25789337
　　　　　　E-mail：hkcite@biznetvigator.com
馬新發行所／城邦 (馬新) 出版集團
　　　　　　【Cité (M) Sdn.Bhd. (458372 U)】
　　　　　　41, Jalan Radin Anum, Bandar Baru Sri Petaling,
　　　　　　57000 Kuala Lumpur, Malaysia.
　　　　　　Tel: (603) 90578822
　　　　　　Fax:(603) 90576622
　　　　　　email:cite@cite.com.my

版面構成／歐陽碧智
封面完稿／周家瑤
印　　刷／韋懋實業有限公司

初版一刷／2015 年 8 月
ISBN ／ 978-986-6409-82-0
定價／ 300 元

城邦讀書花園
www.cite.com.tw

國家圖書館出版品預行編目資料

法國清新舒壓著色畫 50：幸福懷舊 / 伊莎貝爾‧熱志 - 梅納 (Isabelle Jeuge-Maynart)，紀絲蘭‧史朵哈 (Ghislaine Stora)，克萊兒‧摩荷爾 - 法帝歐 (Claire Morel Fatio) 編；武忠森譯. -- 初版. -- 臺北市：橡樹林文化，城邦文化出版：家庭傳媒城邦分公司發行，2014.08
　面　：　公分. -- (衆生系列；JP0093)
譯自：Inspiration vintage : 50 coloriages anti-stress

ISBN 978-986-6409-82-0 (平裝)

1. 插畫　2. 繪畫技法

947.45　　　　　　　　　　　　　　103013233